动画与数字媒体专业系列教材

数字游戏场景设计

帖志超 蔡智超 倪镔 主编

清华大学出版社
北京

内 容 简 介

数字游戏场景设计是数字艺术设计专业的重要课程,其目的在于通过讲授设计理论,分析传统绘画领域的表现手法,总结其对于数字绘画表现形式的启发。本书结合教师团队十余年游戏开发的经验和课堂示范教学,引导学生掌握场景设计方法,同时引导学生去观察、分析自然,验证前人总结的设计理论,并最终能够结合游戏设计的交互理念进行综合创作。

本书封面贴有清华大学出版社防伪标签,无标签者不得销售。

版权所有,侵权必究。举报:010-62782989,beiqinquan@tup.tsinghua.edu.cn。

图书在版编目(CIP)数据

数字游戏场景设计 / 帖志超,蔡智超,倪镔主编 . —北京:清华大学出版社,2024.1
动画与数字媒体专业系列教材
ISBN 978-7-302-65358-5

Ⅰ.①数… Ⅱ.①帖…②蔡…③倪… Ⅲ.①电子游戏-背景-造型设计-教材 Ⅳ.① J218.7

中国国家版本馆 CIP 数据核字 (2024) 第 012034 号

责任编辑:谢 琛 薛 阳
封面设计:徐若昭
版式设计:方加青
责任校对:韩天竹
责任印制:曹婉颖

出版发行:清华大学出版社
 网 址:https://www.tup.com.cn,https://www.wqxuetang.com
 地 址:北京清华大学学研大厦 A 座 邮 编:100084
 社 总 机:010-83470000 邮 购:010-62786544
 投稿与读者服务:010-62776969,c-service@tup.tsinghua.edu.cn
 质 量 反 馈:010-62772015,zhiliang@tup.tsinghua.edu.cn
印 装 者:涿州汇美亿浓印刷有限公司
经 销:全国新华书店
开 本:185mm×260mm 印 张:9.5 字 数:200 千字
版 次:2024 年 2 月第 1 版 印 次:2024 年 2 月第 1 次印刷
定 价:66.00 元

产品编号:097989-01

动画与数字媒体专业系列教材
编委会

总 主 编：廖祥忠

总 副 主 编：黄心渊　田少煦　吴冠英

编委会委员（排名不分先后）

蔡新元	蔡志军	陈赞蔚	丁刚毅	丁海祥	丁　亮	高　鹏	耿卫东
耿晓华	郭　冶	淮永建	黄莓子	黄向东	金　城	金日龙	康修机
老松杨	李剑平	李　杰	李若梅	李　铁	李学明	梁　岩	刘清堂
刘　渊	刘子建	卢先和	毛小龙	宋　军	苏　锋	屠长河	王传臣
王建民	王亦飞	王毅刚	吴小华	严　晨	詹炳宏	张承志	张燕鹏
张毓强	郑立国	周　雯	周　艳	周　越	周宗凯	朱明健	

动画与数字媒体专业系列教材

序 I

媒介与社会一体同构是眼下正在发生的时代进程，技术融合、人人融合、媒介与社会融合是这段进程中的新代名词。过往，媒介即讯息，媒介即载体。现今，媒介与社会一体同构，定义新的技术逻辑，确立新的价值基点，构建新的数字生态环境，也自然推动新的数字艺术与数字产业进化。

2016年，数字创意产业已经与新一代信息技术、高端制造、生物、绿色低碳一起，并列为国民经济的五大新领域，被纳入《"十三五"国家战略性新兴产业发展规划》中。2021年，《中华人民共和国国民经济和社会发展第十四个五年规划和2035年远景目标纲要》（简称《纲要》）用一整篇、四个章节、两个专栏的篇幅，围绕"数字经济重点产业""数字化应用场景"等内容，对我国今后15年的数字化发展进行了总体阐述，提出以数字化转型驱动生产方式、生活方式和治理方式的多维变革，来迎接数字时代的全面到来。此外，《纲要》中列举了数项与"数字艺术"相关的重点产业，并规划了"智能交通""智能制造""智慧教育""智慧医疗""智慧文旅""智慧家居"等与"数字艺术"相关的应用场景，这些具体内容的展望为"数字艺术"的教学、研究和实践应用提供了广袤的发展空间。

20世纪50年代，英国学者C. P. 斯诺注意到，科技与人文正被割裂为两种文化系统，科技和人文知识分子正在分化为两个言语不通、社会关怀和价值判断迥异的群体。于是，他提出了学术界著名的"两种文化"理论，即"科学文化"（Scientific Culture）和"人文文化"（Literary Culture）。斯诺希望通过科学和人文两个阵营之间的相互沟通，促成科技与人文的融合。半个多世纪后，我国许多领域至今还存在着"两种文化"相隔的局面。造成这种隔阂的深层原因或许有两点：一是缺乏中华优秀文化，特别是中国传统哲学思想的引导；二是盲目崇拜西方近代以来的思想和学说，片面追求西方"原子论——公理论"学术思想，致使"科学主义——技术理性"和"唯人主义"理念盛行。"科学主义——技术理性"主张实施力量化、控制化和预测化，服从于人类的"权力意志"。它使人们相信科学技术具有无限发展的可能性，可以解决一切人类遇到的发展问题，从而忽视了技术可能带来的负面影响。而"唯人主义"表面上将人置于某种"中心"的地位，依照人的要求来安排世界，最大限度地实现了人的自由。但事

实上，恰恰是在人们强调人的自我塑造具有无限的可能性时，人割裂了自身与自然的相互依存关系，把自己凌驾于自然之上，这必然损害人与自然之间的和谐，并最终反过来损害人的自由发展。

当今世界，随着互联网、人工智能、大数据、新能源、新材料等技术在社会多个层面的广泛渗透，专业之间、学科之间的边界正在打破，科学、艺术与人文之间不断呈现出集成创新、融合发展的交叉化发展态势。自然科学与人文学科正走向统合，以人文精神引导科技创新，用自然科学方法解决人文社科的重大问题将成为常态。伴随着这一深刻变化，高等教育学科生态体系也迎来了深刻变革，"交叉学科"所带动的多学科集成创新正在引领新文科建设，引领数字艺术不断进行自身改革。

动画、数字媒体是体现科学与艺术深度融合特色的交叉学科专业群，主要跨越艺术学、工学、文学、交叉学科等学科门类，涉及的主干学科有戏剧与影视（1354）、美术与书法（1356）、设计（1357）、设计学（1403）、计算机科学与技术（0812）、软件工程（0835），并且同艺术学（1301）、音乐（1352）、舞蹈（1353）、信息与通信工程（0810）、新闻传播学（0503）等学科密切相关。它们以动画，漫画，数字内容创作、生产、传播、运营及相关支撑技术研发与应用为主要研究对象，不仅在推动技术与艺术融合、人机交互、现实与虚拟融合等方面具有重要作用，更在讲好中国故事、传播中国文化、构建人类命运共同体等方面扮演重要角色。

在新文科建设赋能学科融合的背景下，教育部高等学校动画、数字媒体专业教学指导委员会本着"人文为体、科技为用、艺术为法"的理念，积极探索人文与科技的交叉融合。让"人文"部分涵盖文明通识、中华文化与人文精神等；"科技"部分涵盖三维动画、人机交互、虚拟仿真、大数据等；"艺术"部分涵盖美学、视觉传达、交互设计与影像表达等。为了应对时代和媒介进化的挑战，教学指导委员会组织全国本专业领域的骨干教师编写了这套"动画与数字媒体专业系列教材"，希望结合《动画、数字媒体艺术、数字媒体技术专业教学质量国家标准》推动课程建设和专业建设，为这个专业群打造符合这个时代的高等教育"数字基座"，进一步深入推动动画和数字媒体专业教育的教学改革。

教育部高等学校动画、数字媒体专业教学指导委员会主任委员
中国传媒大学党委书记
廖祥忠
2024 年 1 月

前言

 本书是中国美术学院国潮艺术研究院教学团队游戏开发和教学经验的总结。中国美术学院于 2006 年开设游戏设计艺术专业，专业开设伊始，倪镔教授作为创始人、艺术总监参与了大型网络角色扮演游戏《仙途》的美术开发，彼时我与蔡智超作为其学生，全程参与了该游戏的原画创作。2011 年，教学团队的第一款手机游戏在谷歌全球应用市场获得了新游戏榜第 6 名、全球前 18 名的成绩。2008 年至今，国潮艺术研究院团队一直致力于产业与教学的结合，经历了客户端、网页端、移动端到元宇宙平台的变迁，积累了一些实战经验。在本书编撰期间，蔡智超参与了《深海》《大鱼海棠二》动画的概念设计。随着科技与社会的发展，数字游戏的正向价值被越来越多的人认可，高等院校的数字游戏专业也相继开设，本书可以作为相关专业的教学用书。

 本书的编写获得了中国美术学院动画与游戏学院（原影视与动画艺术学院）的出版资助，感谢韩晖推荐了本书的出版。倪镔、蔡智超作为教学团队，一起完成了本书的编写。本书的教学案例主要取自教学团队的作品、自研发的产品以及中国美术学院游戏设计艺术专业 2017 级、2018 级、2019 级和 2020 级同学的优秀作品。2019 年以来，与腾讯《王者荣耀》、吉比特游戏《一念逍遥》的工作坊合作教学，产出了大量优秀作品，积累了产学合作经验，也让学生获得了产业实践机会。感谢蒋淑格、李卓颖、楼星雨、施珞玲、张宇辰、李思卿、童馨、李颖珏提供了本书的案例分享，他们的优秀案例让本教材增色。特别感谢毛欣玥完成了资料的收集、文字的整理工作，章玮宜等协助完成了本书的校对工作，感谢他们的耐心和细致。

 在国家"文化出海"的战略下，数字游戏已是跨文化传播过程中的中华文化形象重要组成部分。作为高等艺术院校，我们希望本书可以为数字游戏人才的培养提供一些经验。游戏行业朝气蓬勃，日新月异，又因为编者的时间和经验所限，本书中难免存在不足和疏漏，敬请广大同行、读者朋友批评指正，以利于我们的提高。

<div style="text-align:right">
作　者

2024 年 1 月
</div>

目 录

第 1 章 概论 / 1

1.1 概述 / 2
 1.1.1 产品思维 / 2
 1.1.2 设计思维 / 3
 1.1.3 设计规范 / 3

1.2 游戏场景文案策划 / 3
 1.2.1 美术风格确立 / 4
 1.2.2 玩法功能设计 / 4

1.3 游戏原画的分类 / 5
 1.3.1 概念类原画 / 5
 1.3.2 制作类原画 / 6

1.4 原画设计师的能力 / 7
 1.4.1 画面信息传达能力 / 7
 1.4.2 数字技法能力 / 7
 1.4.3 设计表达能力 / 8
 1.4.4 案例分享 / 9

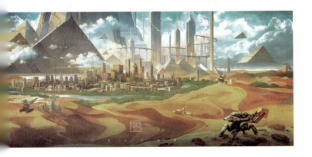

第 2 章 场景规划 / 15

2.1 地形规划 / 16

2.2 白盒路线规划 / 17
 2.2.1 案例分享：《临界》场景 / 17
 2.2.2 案例分享：UE4 项目思路分享 / 23
 2.2.3 案例分享：三维辅助的应用 / 27

第 3 章 透视 / 31

3.1 透视基础 / 32
 3.1.1 地平线 / 32
 3.1.2 灭点 / 33
 3.1.3 取景框 / 33

3.2 透视的几种分类 / 34
 3.2.1 一点透视 / 34
 3.2.2 两点透视 / 35
 3.2.3 三点透视 / 35
 3.2.4 鱼眼透视 / 37

3.2.5　散点透视 / 38
　　3.2.6　透视课堂练习 / 39
　　3.2.7　透视课后练习 / 40

第4章　构成的美学逻辑 / 41

4.1　点 / 42
　　4.1.1　点的定义 / 42
　　4.1.2　点的位置 / 42
　　4.1.3　点的其他作用 / 44
4.2　线 / 47
　　4.2.1　线的曲直 / 47
　　4.2.2　引导线 / 47
　　4.2.3　线的连续性 / 48
　　4.2.4　线的节奏性 / 49
4.3　面 / 50
　　4.3.1　大小面对比 / 50
　　4.3.2　面的正负形 / 50
4.4　抽象与移情 / 50
　　4.4.1　抽象冲动 / 51
　　4.4.2　移情冲动 / 52
　　4.4.3　场景设计中的中国美学 / 53
4.5　课后练习 / 54

第5章　风景写生训练 / 55

5.1　训练要求 / 56
5.2　案例分析 / 57

　　5.2.1　素材分析 / 57
　　5.2.2　主观表达 / 58
　　5.2.3　叙事补充 / 58
5.3　风景写生课后练习 / 59
5.4　案例分享：风景素材创作 / 59

第6章　构图思维 / 63

6.1　构图形式 / 64
　　6.1.1　九宫格构图 / 64
　　6.1.2　三角形构图 / 64
　　6.1.3　对称构图 / 65
　　6.1.4　放射构图 / 66
　　6.1.5　L形构图 / 66
　　6.1.6　螺旋构图 / 67
　　6.1.7　包裹式构图 / 68
　　6.1.8　S形构图 / 69
　　6.1.9　斜线构图 / 69
6.2　视觉引导构图 / 70
　　6.2.1　视觉中心 / 70
　　6.2.2　物件引导 / 70
　　6.2.3　隐性引导 / 71
6.3　画面构成提取 / 73
6.4　构图课后练习 / 74

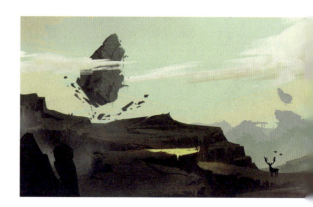

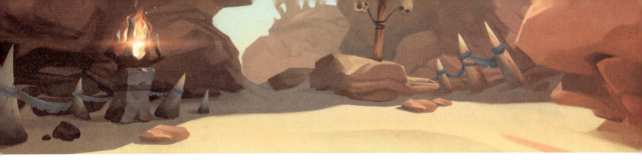

第 7 章　场景元素 / 75

7.1　游戏场景常用元素 / 76
- 7.1.1　山石 / 76
- 7.1.2　植被 / 80
- 7.1.3　水 / 83
- 7.1.4　云雾 / 85
- 7.1.5　风 / 88

7.2　场景元素课后作业 / 88
- 7.2.1　场景创作：林中小屋 / 88
- 7.2.2　场景创作：群山之城 / 90

第 8 章　光影与色彩 / 91

8.1　光影构成 / 92
- 8.1.1　光影原理 / 92
- 8.1.2　光影运用 / 94
- 8.1.3　场景光影课后作业 / 99

8.2　色彩氛围 / 100
- 8.2.1　色彩原理 / 100
- 8.2.2　色彩心理 / 103

8.3　场景色彩运用 / 105
- 8.3.1　场景概念色彩案例 / 105
- 8.3.2　场景部件固有色搭配案例 / 106
- 8.3.3　方块场景色彩课后作业 / 107

第 9 章　古建筑设计 / 109

9.1　经典建筑结构 / 111
- 9.1.1　斗拱 / 111
- 9.1.2　重檐 / 111
- 9.1.3　单坡 / 112
- 9.1.4　硬山 / 112

9.2　受力分析 / 112
- 9.2.1　界画参考 / 112
- 9.2.2　榫卯结构 / 112
- 9.2.3　荷载作用 / 112
- 9.2.4　古建筑课后练习 / 115
- 9.2.5　案例分享：后羿（典韦）建筑 / 115
- 9.2.6　案例分享：奕星建筑 / 117
- 9.2.7　案例分享：上官婉儿建筑 / 119
- 9.2.8　案例分享：貂蝉建筑 / 121

第 10 章　风格化建筑单体设计 / 125

10.1　海上仙山 / 127
10.2　壶天仙境 / 127
10.3　案例分享：瑶阁 / 128
10.4　案例分享：望月阁 / 129
10.5　案例分享：鬼刹殿 / 131
10.6　案例分享：相柳居 / 133
10.7　案例分享：蟹居 / 135
10.8　案例分享：日耀阁 / 136

**数字游戏
场景设计**

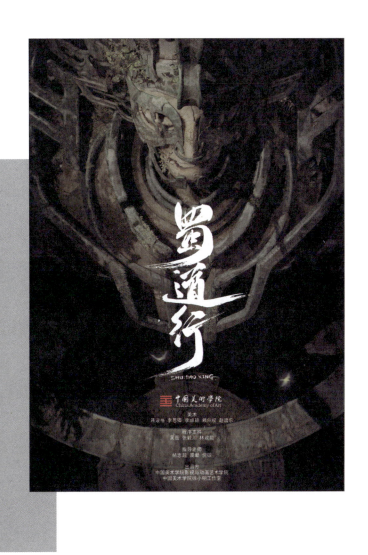

第 1 章 | 概论

1.1 概　　述

伴随着计算机技术、图形软件、数字调色和 3D 打印等技术的革新，数字时代的美术教学方式已然不同于早期纸质绘画教学的言传身教，如图 1.1 所示。在笔者看来，游戏艺术的美术教学并不是一味地往学生的认知中堆砌客观知识和内容，而应当将艺术创作这一抽象理念和过程转变为可视化、易理解的具体概念，分解出步骤并层层递进，从而引导学生逐步掌握创作的整个过程。

图 1.1　天空之城

游戏美术教育的核心理念之一便是要面向行业进行创作。作为数字化发展的时代产物，当今游戏产业早已具备了多工种、多人协作的成熟工业化体系，并在长期生产过程中形成了一套利于"效率"的"行业规范"。因此，游戏美术的思维教学往往需要围绕以下几方面进行介绍。

1.1.1 产品思维

产品思维学习的重点在于明确设计需为产品服务。在本书的语境下，即场景设计需为游戏产品服务，这就是场景设计明确区别于插画、动画和影视概念设计的原因。游戏场景设计本身需要承载一定的叙事功能，让用户在场景中进行交互时能够获得一定的游戏体验。

1.1.2　设计思维

设计思维学习的重点在于构建美学思维体系、了解用户思维。其中，构建美学体系是为了让学生能够从更宏观、更系统的层面思考何为设计，这就需要多门学科基础知识的积累，以及相关书籍的大量阅读。例如，本书讨论的游戏场景设计就涉及中国画和中国古建筑相关的知识。另外，创作者还需要设身处地站在用户的立场上，从用户角度思考游戏的方方面面，从而在设计中达到事半功倍的效果。

1.1.3　设计规范

每个行业都有各自的行业规范和需要遵守的准则。例如，同模型换贴图、区域的匹配设计和同骨骼升等级等。有志进入行业的学生最好能在学习阶段就按照行业规范和准则进行创作，这不仅有助于提高游戏各部门沟通合作的效率、减少不必要的人力物力消耗，更能为学生们日后参与工作打下良好的基础。

跨界融合是游戏美术教育的另一个核心理念。游戏本身就是一种跨界的综合艺术，尤其是国际知名的优秀 3A 大作，它们不仅包含文学、音乐、绘画、剧曲、建筑、雕刻等多元艺术形式，而且将现实中的政治、经济、自然和文化以一种复合的形态汇聚融合，最终形成了多层次、多维度的综合阐述。游戏美术亦是体现跨界融合的重点领域，所谓中西合璧、古今交汇，来自广阔时空维度的多种设计元素在同一世界观下的碰撞与重叠正是设计创意的无穷灵感来源。

针对游戏艺术的"跨界"特征，在教学方法上，本书中将大量引入其他学科内容来辅助诠释本学科的概念，汲取跨学科精粹以达到学以致用的教学效果。跨界而学，绝非拘泥于外在表象的东施效颦，而是在结合本学科客观现状的基础上，更多地透过事物表象来提取其本质与精华，从而为游戏美术创作提供依据与灵感。在教学体系与模式上，本课程将从中国传统东方美学理念出发，着眼于游戏场景设计的具体案例分析，培养学生对于游戏场景的美学鉴赏力与多维化设计能力。

综上所述，本书将基于面向行业而创作和跨界融合的理念，对游戏场景设计这一命题进行概念与步骤的细分，同时结合具体案例，引导学生逐步掌握游戏场景设计的整个过程。

1.2　游戏场景文案策划

游戏是集多工种、多部门为一体的综合性行业，其中包含策划、美术、程序、运营等多种岗位。一个游戏场景的搭建往往从关卡文案策划开始，文案策划需要确定场景的美术风格基调与玩法功能设计。

1.2.1　美术风格确立

场景艺术风格的确立需要创作者关注场景所在的空间和地理,以及游戏世界观下艺术与科学之间的关联性。著名学者沃林格推崇从视觉心理学的角度来研究风格心理学,借助心理学知识来探究风格和解读艺术家作品背后的形式语言。每个人对于艺术都有不同的见解,游戏行业自然便产生了不同类型的美术风格。美术人员如何根据游戏的核心玩法选择最适合的画风,如何理解策划的需求并且更加直观地将其体现,这些都是游戏开发中的重要问题。在原画设计环节,根据策划文案进行命题创作是设计师的首要目标。在游戏开发的流程中,一般由策划部门先行,再交接给美术部门进行设计。策划需要通过文字来描述整款游戏意图营造的氛围感,并通过参考图来展示希望构建的美术细节,以及不同关卡意图为玩家带来的体验感受,如图1.2所示。

图 1.2　启航码头

1.2.2　玩法功能设计

1934年出版的《新名词辞典》曾经将世界范围内的多种艺术进行分类,并将文学、音乐、绘画、剧曲、建筑、雕刻、跳舞、电影等划分为第一至第八艺术。而如今的游戏被称为"第九艺术",并以其独有的"交互性"区别于其他的艺术形式。

虽然精美的画面可以在第一时间吸引玩家,但玩家持续游玩时间的长短往往取决于游戏的"核心玩法",在这里可以将"核心玩法"理解为上文所述的"交互性"。核心玩法作为一个游戏的灵魂,决定了这个游戏是否好玩、好玩的点在哪里。

游戏关卡的策划文案包含游戏的玩法交互内容,大到整个游戏的核心玩法叙述,小到某个关卡的设置,都需要策划师通过文字表达出来。在一个副本中,策划需要考虑到整场战斗流程所涉及的细节,例如,副本区域功能划分、怪物的分布、战斗开启、

BOSS不同阶段下的攻击状态、场景部件的互动和玩家最后的胜利或失败等。

以曾经的游戏项目为例，如图1.3所示，策划需要绘制一张用于说明关卡战斗玩法的简要概念图。左侧为图片，右侧为针对图片构造细节的介绍，包括场景内道具摆放、战斗区域和交互形式。通过这种图文结合的说明，下一位接手工作的团队成员就能形成对游戏整体雏形的综合把控。

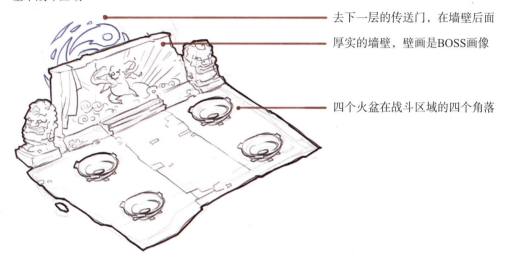

图1.3　玩法说明图

1.3　游戏原画的分类

游戏原画大致可以分为概念类原画和制作类原画两类。

1.3.1　概念类原画

概念类原画一般用于在游戏立项初期确定游戏的整体氛围走向，是对游戏整体风格和视觉效果的快速尝试表达，不仅有利于推进后续的角色设计和场景设计，也对持续指导后续的动画、特效、氛围等制作环节起到了基础性作用。概念原画涉及世界观的架构与表现，是对于构建一个雏形游戏世界的尝试和摸索。

在项目的初始阶段，概念原画也被着重用于向不同专业背景的团队成员展现游戏可能呈现的画面效果，从而缩小和策划、程序、运营、品牌等部门的共识误差，使后续的协同工作更加顺利。

1.3.2 制作类原画

制作类原画用于为游戏中的某个物件做细分设计,是产品的"组合说明书"。如果说前期的概念类原画为游戏美术指定了大方向,那么制作类原画就是在概念类原画所设定的"蓝图"基础上进一步施工,绘制出一款游戏实际落地所必需的美术资源,包括角色设计、场景设计和道具设计等内容。

制作类原画直接为游戏所最终呈现的形态服务。在三维游戏中,原画需要考虑到引擎中模型的实现。如图1.4所示为某游戏的建筑单体原画,在二维游戏中,原画则包括游戏立绘和美宣图等。

图1.4 建筑单体原画

图1.5以二维图片的形式说明了游戏场景的三维结构及框架,把场景按照高中低三个层次进行区分,左侧为组装后的三维效果预览图,中间为用于游戏制作的材质贴图,右侧则是游戏中实际呈现的效果参考图。

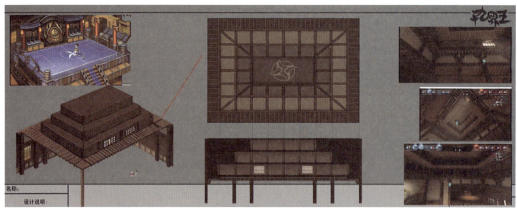

图1.5 建筑内部结构原画

1.4　原画设计师的能力

原画设计师需要掌握的核心能力包括画面信息传达能力、数字技法能力和设计表达能力。

1.4.1　画面信息传达能力

原画的信息传达功能在大型三维游戏的开发中显得尤为重要。原画设计师在创作时就需要考虑到后续模型在三维软件中建模的实现、在三维场景中的摆放应用等，直到在引擎中最终呈现的效果等诸多方面。因此，原画设计师除了要绘制三视图，还要根据三维建模制作的需求，厘清并介绍不同部件的结构，如图1.6所示。此外，原画设计师还会在设计图旁备注配套的色卡，加上指定材质和细节参考，从而方便三维建模制作等后续工作，提高各个部门的协作效率。

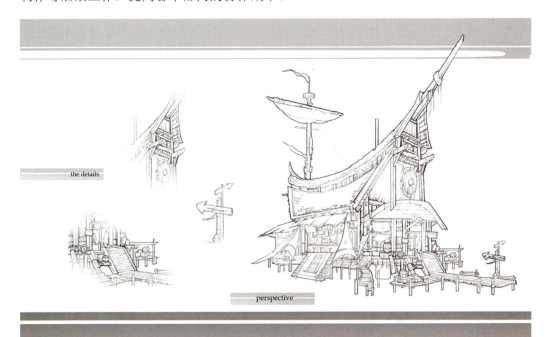

图1.6　建筑结构说明

1.4.2　数字技法能力

数字绘画软件的应用技法是原画训练的重要目标之一，需要设计师们熟练掌握。它的主要内容是运用手绘板或数位屏等工具，在Photoshop、SAI或者CSP等数字绘图

软件中进行绘画,如图1.7所示。这同样也是游戏美术行业内的一种主流制作方式。

伴随着科技的发展,数字绘画软件(即板绘软件)已经成为CG行业的重要作画工具。它能够帮助创作者快速高效地完成原画工作,并且具有很高的容错率和修改空间。对比纸质绘画,板绘的画材投入成本更为经济实惠,绘制过程也更为方便。

图1.7 常用绘画软件

1.4.3 设计表达能力

原画设计师需要善于立足对生活的观察,捕捉转瞬即逝的设计灵感,从中提炼出富有创意和趣味性的点子,并将它们运用在游戏设计中。

原画从业者们常常会遇到这样的困境:他们力求通过原画如实地表现出策划文案的设计意图,但最终设计出的却只是一个平庸的作品。因此,丰富的生活经验与素材积累和设计表达能力的锻炼都是非常重要的训练内容。我们需要对自然万物和生活中遇到的人事物保持旺盛的探索精神与好奇心,能够像孩童时期一样刨根问底、活跃联想,永远用一双善于发现的眼睛看世界,才能为创作提供源源不断的灵感。

不论是进行多么奇幻的艺术创作,都要立足于生活。通过对生活的灵感进行提炼重组、再设计,从而赋予生活中"平凡"的元素以完全不同的观感。

如图1.8~图1.10所示,分别描绘了位于荒漠、森林、沙丘的科幻图景。虽然这三张图皆以现实城市为创作蓝本,但设计师结合了画中的基础地貌,对不同地区的城市区进行了合理出色的二次创作,使得这系列的三张图皆独具一格。所以优秀的设计需要一双深入生活发现美的眼睛,只有立足于生活,才能做出让人产生共鸣与思考的优秀设计。

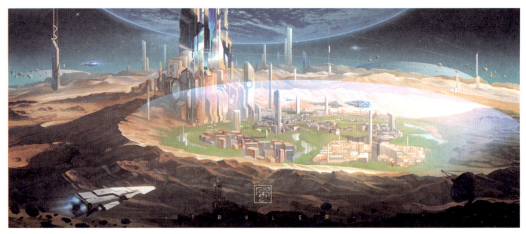

图1.8 荒漠

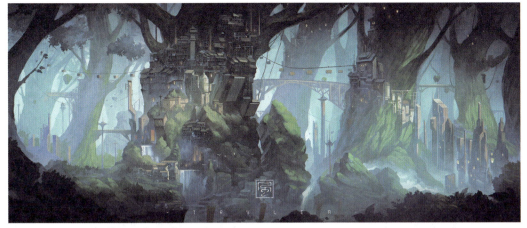

图 1.9　森林

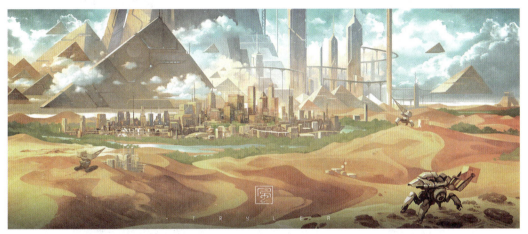

图 1.10　沙丘

1.4.4　案例分享

本书以《蜀道行》游戏叙事对场景风格的影响为例（本作品获得 2022 年中国美术学院毕业创作金奖）。游戏海报如图 1.11 所示。

1. 游戏叙事背景

在选取了动作冒险解谜作为游戏核心玩法后，作者围绕玩法在一些有辨识度的三星堆文物中提取艺术特征构建一个古蜀国遗迹，尝试以影视化的表现形式，展现一个充满魅力的古蜀国世界。三星堆文物在成熟的青铜冶铸技术下，其器物造型丰富、结构精巧，整体显现出恢宏磅礴、奇谲神异的独特风格。顺应三星堆文物的艺术风格，在场景美术设计上作者更多想突出的是古蜀国文明的独特性与夸张性，希望玩家从建筑结构、场景部件上都能看出它的文明痕迹，且为恢宏神秘的古蜀国文明所震撼。

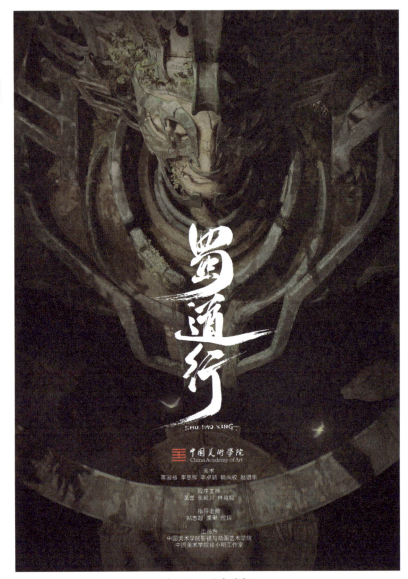

图 1.11　游戏海报

　　游戏剧情讲述了十四岁的少年卢灵误入山林遇险后发现自己身处于古代蜀地的地下神庙，金牛模样的怪人囚夔仿佛预先知晓这一切，已在此等候多时。跟随囚夔的引导，一个恢宏壮大的古蜀国遗迹在卢灵眼前展现，遗迹各处都隐藏着秘密，这一切背后的真相等待着少年的探索。

2. 场景部件设定

1）青铜地台

　　如图 1.12 所示，原画参考了三星堆五角轮的造型特征与色彩特征，四周的石阶也层层垒向中心。地台上使用的纹饰主要使用了鸟兽纹与太阳纹，呼应"太阳崇拜"的主题。

　　在《蜀道行》创作中作者将一些大型且较为复杂的模型归于青铜材质，青铜属于金属，在 SP（Substance Painter，一款非常受欢迎的 3D 模型贴图绘制软件，该软件可

使3D绘画制作变得更加容易,拥有粒子绘制和材质绘制两大功能)中贴图通道显示主要以黑白区分。考虑到玩家相对较近的观看距离且其位置处于场景视觉中心,作者在uv(可理解为立体模型的"皮肤",将"皮肤"展开然后进行二维平面上的绘制并赋予物体)的排放上尽量提高利用率,加大贴图绘制的精度。绘制过程中,作者发现basecolor与roughness是最影响材质表现的两大因素。其青铜部分的颜色绘制偏绿灰,由于年代久远以及表面沉淀大量尘土,金属度的表现上有过渡灰色数值,在roughness图的表现上较为粗糙,同时作者在模型表面添加了一些块状以及小孔状的红锈腐蚀。地台上偏红灰色的地砖为石头材质,原画设计中底阶的石头有积水,所以作者在贴图上增添了青苔等潮湿环境下的植物,相应区域的粗糙度也会偏低。

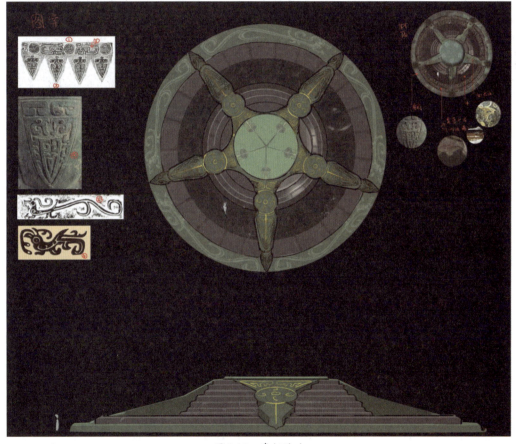

图1.12 青铜地台

2)石头材质

石头材质十分坚硬且材料获取相对容易,三星堆出土文物中同样也拥有多种多样的石质器物。作者选择石质作为日晷和石刻人像模型贴图制作的主要材质,颜色以清灰为主。为了模型材质表达的丰富以及加大模型与原画的贴合程度,日晷中心的太阳轮作者选择了偏白色的艺术涂料质感,类似的有古代早期石窟中的大量壁画,以及石器上的彩绘,如图1.13所示。考虑到日晷上纹饰的逼真感,作者使用位图绘制工具在

sp 中画出贴图的高度数据，并使用 hight 通道结点，将它们输出转换为法线数据，这使得软件可以更加便捷地识别凹陷纹理的边缘和内部，让整体效果更真实可信，节省了在 zb 里雕刻的工夫。

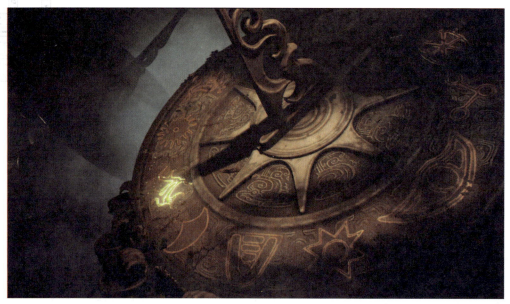

图 1.13　石头材质纹理表达

3）跪坐人像

跪坐人像是根据三星堆现有文物造型变形，将其整个动态姿势再设计成向后托举，这有利于场景资源的再利用，也增大了模型的视觉震撼感受。模型材质使用了石质，在凹陷处做了一些脏迹囤积的表现，体现历史感。

4）黄金面具

三星堆含有数量不少的人像黄金面具，黄金的光泽由于材质特性至今依旧金碧辉煌，诉说着古老文明的故事。《蜀道行》面具道具使用黄金材质制作，其一，因为黄金的颜色为金黄色，是一种抗腐蚀的贵金属，而文物中黄金的保存程度较好，效果呈现更精致；其二，在与文物气质的契合度上，作者了解到古蜀国时期代表着较高身份的青铜人像才能够拥有黄金面具，黄金一定程度上是身份与权力的象征，将其运用在材质上能够暗示着场景道具的不一般。制作中作者将大量的黄金材质用于装饰与镶边，粗糙度表现偏黑灰，以提升亮眼的视觉效果。然后在整体模型上强调结构，丰富贴图粗糙度的层次，使其更加贴合三星堆文物高大瑰丽的特点。

5）齿轮机械

齿轮机械是作者对于古蜀国文明的畅想，借由三星堆一些造型比较独特的文物再设计了两个齿轮形象，如图 1.14 所示，中心都以五角金轮形象为主，四周辅以不同的元素设计。考虑到那时生产力的局限，主要材质是类似水车的木质，金属材质作为装饰。木头随着时间的推移受环境影响较大，所以模型上制作了部分破损，材质表面也

基本被脏迹以及青苔所覆盖。金属材质主要附加在模型结构上，让效果呈现更精巧夺目，让人们对古蜀国有一个新的认识。

图1.14　游戏中的齿轮表现

6）视觉大厅

《蜀道行》的视觉大厅以三星堆"蛇崇拜"为设计主题，蛇形地台是为此空间设计的升降装置。如图1.15所示，整体设计想要模仿三星堆盖口器物的艺术特征。台面四周用兽面纹来装饰，使用金属的材质与旁边的蓝灰色石砖拉开对比，突出文物的神秘感与历史感。四周环绕的蛇呼应了主题，中心的太阳纹图案在玩家将面具放下时会发光，表示装置启动。

图1.15　视觉大厅效果图

**数字游戏
场景设计**

第 2 章 | 场景规划

2.1 地形规划

游戏中的主城、新手村、野外地图,甚至是后期的Boss副本等场景,都是地形规划设计的重要内容。设计师规划地形的过程就好比一位经验丰富的导游为游客规划景区的游览路线。他带领玩家按照一定的先后顺序,游览游戏中的任务地点和标志性建筑,使玩家按照开发者的意图逐步进行场景内的游戏交互。开发者还会在地形规划中增加一些富有趣味性和故事性的元素,用于丰富游戏场景内的交互体验。

每当玩家进入一个综合的大型场景,引导的逻辑一般都是从某个小场景开始,让其了解了场景信息后,才会逐步带领玩家深入场景的核心部分。游戏场景中标志性建筑的设置通常是为了营造某种目标感,让玩家自然而然地产生好奇心,从而激发探索的欲望。为了加强引导和赋予持续的游玩动力,玩家每走几步,设计师就会设置一个中等场景。就这样,一个个小场景和中等场景连成了一系列有节奏的游玩路线,最终带领玩家走完整个大型场景,不知不觉就对游戏世界有了更深入的了解。

如图2.1所示,在摘星阁的地形规划中,设计者设置了低中高三级层次,层层递进。至于路线的设计,先让角色从场景下端的入口进入,每隔一段距离就会设置花草树木等装饰物,激发玩家继续探索的兴趣。

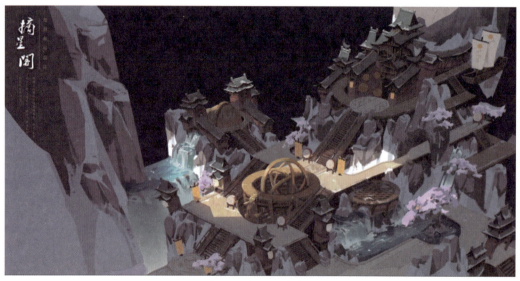

图2.1 地形规划原画

2.2　白盒路线规划

白盒路线规划就是在三维游戏开发的初期，根据游戏叙事文本，使用立方体等简模进行场景区块划分和位置定位，快速搭建出游戏场景，用于快速测试玩家在其中的游戏体验是否顺畅。白盒路线规划是从无到有的创造，也是对道路的规划思考。过长的平直路线会导致玩家体验枯燥，过多的转弯路线容易使玩家头晕目眩。下面围绕两个案例展开讲解。

2.2.1　案例分享:《临界》场景

1. 剧情叙事文本

主角从昏迷中醒来，发现自己正在跃迁飞船的内部，到处都在放电、冒烟，飞船好像是遇到事故不能运转了。

同伴从通信设备中呼唤主角，告诉主角飞船确实发生了故障，并安排主角前往其他舱段调查。此时这个坏掉的舱室的舱门打开了，主角出舱门后一边爬梯子一边听同伴解释现状。

攀爬到顶后，需要扳下拉杆。门打开后，舱门后紧紧连着下一个舱门，一个接一个地打开。

最后一扇舱门打开后，发现前有奇景。

玩家出舱门后即算是进入了异世界，此时回头转身，来时的路就已经消失不见，如图2.2所示。

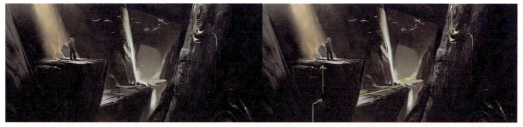

图2.2　路径概念图

玩家往前行走，进入地下深处地底湖区域。途中会经过狭窄的峡谷、需要双手攀登的岩壁；经过从天而降的巨大瀑布、无数石柱。主角看见石壁上有着闪烁着金色光芒的岩画图腾，象征着金乌与太阳；洞窟尽头有一座巨大的石像；经过神像下方，来到一片广阔开放的地区展开后续故事，如图2.3所示。

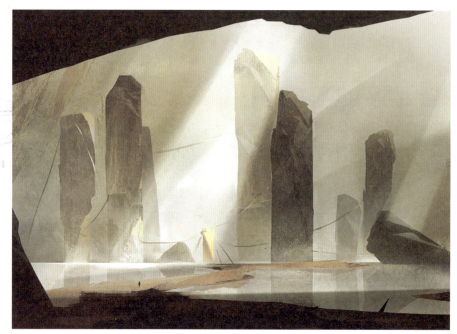

图 2.3 前期概念图

2. 白盒测试

1）整体基调

根据原画设定建模场景路线,测试玩家视角下的场景空间感以及路线设计是否合理,并根据实际游玩体验优化路线,如图 2.4 所示。在本案例的测试中,发现了空间设计得太过空旷无垠、行走路线太长、视觉引导不合理等问题。在优化过程中,作者在洞窟场景里添加了许多石柱以凸显诡异的不协调感,避免场景观感太过写实,如图 2.5 所示。

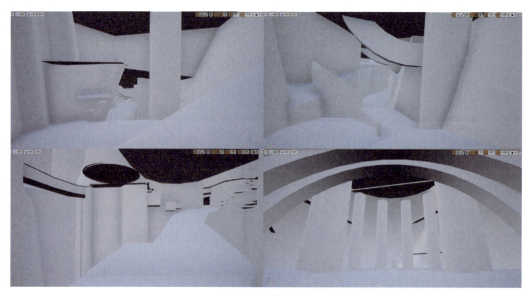

图 2.4 初期白盒

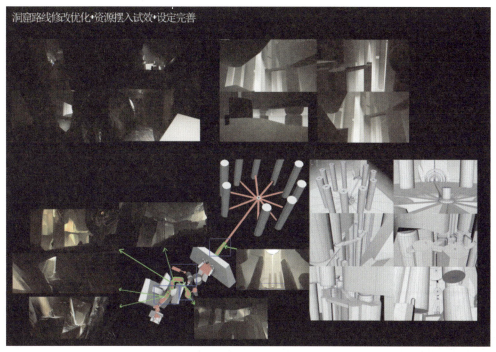

图 2.5　各场景路径图

2）初入场景

场景的第一幕奠定了玩家的整体感受，因而尤为重要。在本案例中，玩家进入异世界后须穿过狭窄的山谷才能进入洞穴场景，这一过程意图营造一种"山重水复疑无路，柳暗花明又一村"的体验。离开峡谷后，眼前映入宽阔的洞穴，转过头，玩家会看见来时的岩石路已由船舱变成了断崖，无法折返。回过头来，可见远近空中飘浮着石台。向前走去，玩家将看到灯光照亮了可攀登的第一个石台，石台的壁上有攀爬岩和金色标记，引导玩家伸手触摸、攀爬岩壁，如图 2.6 所示。

图 2.6　初入场景白盒示意

3）动态引导

动态引导是路径规划的重要手段。攀过岩壁后,玩家进入地下深处地底湖区域,地图整体呈向下延伸趋势,如图2.7所示,给人以向着地底逐渐深入、仿佛置身于无底洞般的感受。其间地形多为悬崖,玩家的行走区域被限制,所见大多为无法触及的岩壁。往下望去,玩家能够看到地底深处的崖壁被白雾吞噬。此外,下行路线上还有一处瀑布,通过在静止场景中设置流动瀑布的动静对比,吸引玩家朝着瀑布移动。经过瀑布后,玩家还需贴墙走过一段峭壁方能看到更加开阔的大场景——石柱林。这一部分利用巨型规则物体的重复排列来营造出人类在自然面前无限渺小的氛围。石柱的上下两端都被雾气环绕,高耸入云又深不见底。此处还设置了一道从上方漏下的天光,照亮了某个B型平台,引导玩家前往探索,如图2.8所示。

图2.7 动态引导

图2.8 光线设计

4）更多的引导手段

玩家进入石柱林后向右看,可见一条向上的坡道,沿着坡道前进,可以看到带有攀爬岩（标记引导）的A型平台,平台右上方有天光漏下（颜色、光线引导）。到达可攀爬的A型平台前,可见该平台左侧还有一个带有控制台的B型平台,但没有能够攀爬而上的路径,如图2.9所示,此处即暗示玩家:需要绕路才能到达该平台。

攀上A型平台后,玩家可望见右侧远处存在一个与玩家所处环境相似的、同样由巨型悬崖和石柱构成的地形空间。此处设计意图是营造出多重镜像世界的观感,让玩家感受到异世界洞穴的宏大,如图2.10所示。

站在A型平台上向左看,可见被光线照亮的B型平台。此处利用光照的对比引导玩家在后期继续前往B型平台探索,如图2.11所示。

图 2.9 暗示行进路径

图 2.10 多重镜像的白盒效果

图 2.11 光照引导

沿着 A 型平台向前走，进入一个竖直的岩石洞穴，天光从洞穴顶部的圆形缝隙漏下，形成一根圆柱形的光柱。不规则的环境与规则的自然光柱形成对比，营造出一种神秘感，如图 2.12 所示。

图 2.12 圆柱形光柱示意

继续往前深入便能到达通往九柱湖的大门。玩家将在此处拜访异世界的巨大佛手，所有佛手皆指向大门（视觉引导），如图 2.13 所示。*支线设计：通往 B 型平台的路线。

玩家沿 A 型平台到达竖直岩石洞穴时往左走，有一个小缝隙可供玩家穿过，随后到达的房间地上有一小洞，如图 2.14 所示，往洞中跳下即可到达之前所看到的 B 型平台。

与B型平台上的控制台交互即可触发平台岩壁上的阶梯，玩家可以由此回到主线路线。

图 2.13　通往 B 平台路线

图 2.14　地上的洞口

站在控制台上向后望去，可以看到玩家所见的第一个 B 型平台。经过桥梁到达此处，即可从不同的角度感受地图、直面石柱林。透过林间白雾，玩家可隐隐约约看见石柱林由无数桥梁彼此连接，正如玩家到达此处所经过的桥梁，如图 2.15 所示。

图 2.15　石柱林

3. 地形调整

在白盒关卡的基础上填充素材，还原原画和概念设计的效果，如图 2.16 所示。通过光照调整和后处理效果优化场景质感，同时根据模型的形状和大小调整整个场景的路线规划。在这一阶段，有许多白盒阶段的构想会被推翻重来。例如，之前构想的弯曲小路在综合考虑后被改成了方方正正的石砖路，这一方面是为了方便建模，另一方面也可以给玩家提供更直观的视觉引导，将可行走的道路和乱石横生的洞窟区分开来。

图 2.16　素材填充白盒

2.2.2　案例分享：UE4 项目思路分享

1. 思路与定位

俄裔著名小说家纳布可夫曾说："科学离不开幻想，艺术离不开真实"，这或许正是科幻艺术的最佳写照。具有传奇色彩的科幻门类的核心与科学无关，但与最源远流长的探险故事却有着深厚的渊源。在艺术目的上，传奇类科幻艺术突出体现了创作的游戏性质。正如德尔·雷所说，科学传奇艺术是采取娱乐的手段，以理论和推理试图描述种种替代世界的可能性。它以变化作为故事的基础，其主要事件既不是科学预言，也不是创意，而是众多文学类型中具备的故事模板，如战争、冒险、侦探、爱情等。

在调研阶段，笔者认为传奇科幻与生俱来的游戏特质对游戏项目产出有可观的辅助作用，因此很快确认了科幻风格的最终游戏定位。在构思阶段，笔者将游戏背景设置在 2150 年某科学基地，赋予游戏科幻探险的气质。构思的游戏建筑平面图如图 2.17 所示。

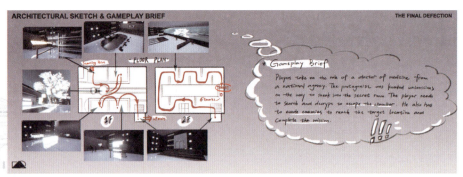

图 2.17　游戏建筑简化平面示意图

2. 工具选择与内容搭建

工具选择上，笔者考虑到科幻游戏与 3D 画面的适配度，采用了 UE4 引擎来实现三维场景。游戏项目内容包括人物（玩家形象与敌人形象）与建筑模型的构建，游戏剧情大纲与主要流程的安排，游戏内互动点的蓝图设置，人物行进的路线、台词、动作和对应配音以及最终成果的视频呈现等。

3. 游戏场景

如图 2.18 所示，游戏内主要建筑即"敌方基地"主体分为上下两层，由电梯连接，各层都分布许多置有任务点的房间，并根据行动路线进行了室内设计。场景搭建时多使用自发光与强反光的光滑材质来强调基地的科幻气质，营造敌营的森严感。在最终产出中，笔者对建筑场景和互动场景做了详细的图解，如图 2.19 所示。

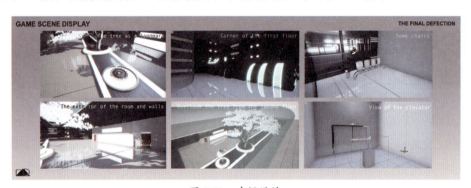

图 2.18　房间设计

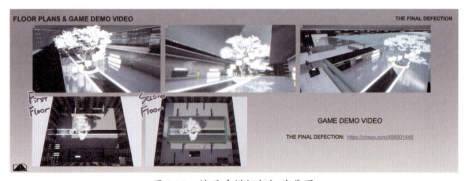

图 2.19　楼层建模框架切片截图

4. 角色设定与任务设置

玩家扮演的药学博士在一次机密任务中担当执行人。游戏初始，玩家会以博士视角从昏迷中醒来，随后发现自己被关在敌方基地的密室中。玩家需要通过观察周边环境来进行解谜，收集信息以推测昏迷期间发生事件的前因后果，并找到有利于完成任务和逃生的线索。在游戏流程中，主角必须搜寻不同的钥匙来搜查不同的房间进行逃生，并在游戏后期躲避敌人的跟踪和追击，最终完成找到储存"实验样本"的密码箱的任务。

5. 剧情流程

主角醒来，发现置身敌营基地。身负研发疫苗重任的主角需要尽己所能对基地的逃生路线进行解谜，并利用好潜入的机会拿回实验样本（游戏终极目标）。

玩家成功解谜逃出第一个小房间后会插入过场动画，对基地大厅的视觉主体进行全景扫描。该段动画对游戏主要场景进行了展示，交代玩家即将体验的游戏流程，并对下一个任务点进行了提示。

如图 2.20 所示，画面展示了玩家通过解谜拿到钥匙分别潜入一层各个房间的游戏流程。一层每间房间的门颜色各异，主角需要不断揭秘探索新场景的线索来拿到对应颜色的房间钥匙，以期成功打开下一个场景地图。

通过房间前后串联的解谜线索，主角最终发现遥控电梯的工具并成功搭乘电梯到达二楼，解锁新关卡，如图 2.21 所示。

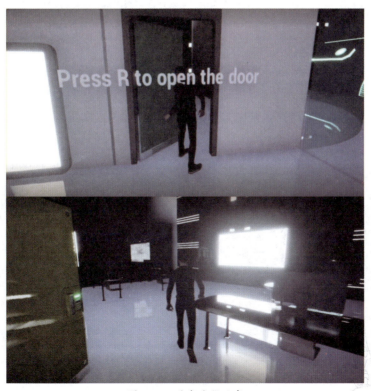

图 2.20　游戏流程示意

图 2.20 （续）

图 2.21 游戏中的电梯

电梯到达二楼后，游戏设置了紧随其后的追逐战，给予玩家猝不及防的游戏刺激。主角会被基地士兵发现并追逐，地面上则设置了踩踏后会移开的机关，需要玩家利用引诱技巧引导身后的卫兵跳入陷阱，让主角成功逃脱。成功甩开士兵的围堵后，主角能顺利到达藏匿实验样本的安全柜处，达成游戏通关目标，如图 2.22 所示。

图 2.22 安全柜

2.2.3 案例分享：三维辅助的应用

三维辅助能够在空间透视上为二维绘画提供帮助，有效提高场景原画的制作效率和作品的完成度，是一种常用的辅助方法。在本案例中，作者希望能突出场景的未来感与科技感，表现出未来人类社会在交通工具方面的重大变革。

1. 三维初步构图

在参考多部科幻电影（如《星际穿越》《钢铁侠3》等）的基础上，作者将主题元素设定为机械车和用于维修的机械臂，展现机械车在即将出发时的维修场景，并通过顶灯打光增强场景科技感。在初步构图和搭建整体大框架时，为了让光影与透视更为精准，作者采用了三维辅助二维绘画的方法。

如图 2.23 所示，作者通过三维模型将画面的布局基本搭建完成，用摄像机确认机位并渲染出效果图。针对效果图中需要修改的地方，如构图不好看、中心物完全处于中心、空间感不够强、层次感不足等，三维模型可以通过简单的缩放位移来解决上述问题，这样修改的成本不仅低于二维绘画，也更便于调试出理想的效果。

图 2.23　基础位置搭建

2. 三维光线调整

基于初步布局，作者继续对构图进行修改，发现了诸如光线不够集中在视觉中心、打光过散、黑白灰层次没能拉开等问题。在这一步，作者通过继续调整各部分灯光的打光角度和灯光大小，进一步塑造三维空间中的光影关系，同时突出视觉中心的亮暗对比效果，如图 2.24 所示。

3. 三维打光处理

调整到这一步就可以导出渲染图，放入 Photoshop 进行修改和上色了。作者在 Photoshop 中为场景添加了前景的机械臂来做出空间层次关系，这一步修改是因为先前画面的整体细节不足。下一步，在软件内添加颜色，进行二维上色处理，如图 2.25 所示。

图 2.24　光线调整

图 2.25　打光处理

4. 二维上色处理

在这一步中，作者通过 Photoshop 内的叠色功能，把各个物件的颜色覆盖在原本的三维白模上，如图 2.26 所示。由于直接叠色所得出的颜色不够丰富，画面完成度也不够高，作者又进行了更加深入的塑造和调整，如图 2.27 所示。

图 2.26　渲染图叠色

图 2.27 二维细节刻画

总而言之,在三维模型的辅助下,场景中的一级剪影轮廓、二级明暗切割、三级细节互侵和四级纹理材质都具备了一定的基础,在此基础上的场景设计相比于传统的二维场景原画,无疑会更加简便。

数字游戏
场景设计

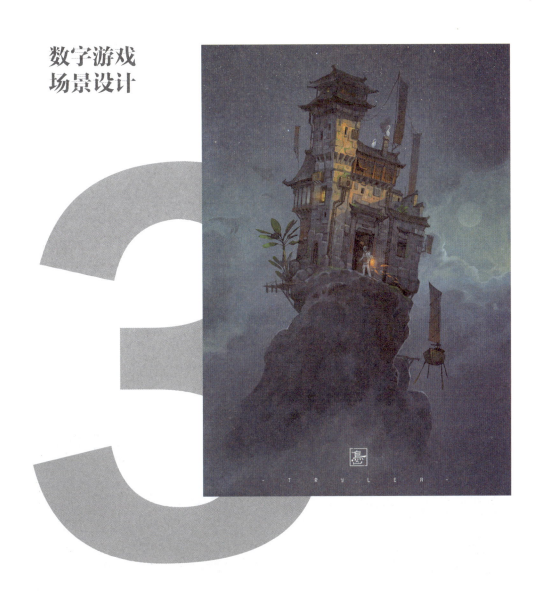

第 3 章 | 透视

3.1 透视基础

3.1.1 地平线

我们站在平地上向远处的山峦望去，山体和地面交界处的直线就是透视中的地平线。如图 3.1 所示，地平线和我们的视平线处于同一高度，则为平视；地平线低于我们的视平线，则为俯视；地平线高于我们的视平线，则为仰视。

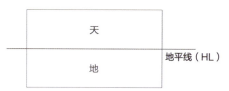

图 3.1　地平线示意

如图 3.2 所示，红线所示为场景的地平线（HL），地平线的应用很好地区分了天空和地面稻田的边界，这对于场景的透视表达尤为重要。

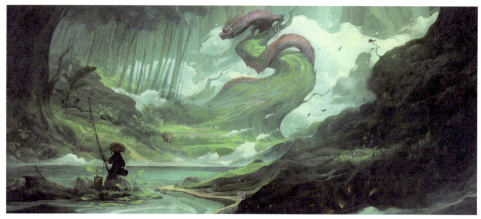

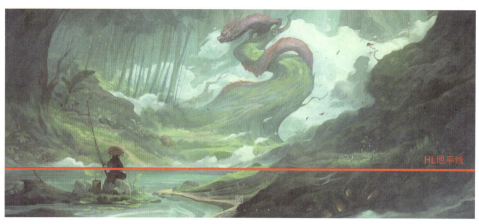

图 3.2　地平线

3.1.2 灭点

物体在透视中随着距离拉远最终消失在了远方,延长物体的轮廓线所相交的地方远远看去就是一个黑色的点,这个点就是透视的灭点,也称为消失点。

对于灭点我们需要牢记的诀窍是:找出画面中两个不平行于画面却相互平行的平面进行延伸,最终相交的消失点就是灭点。其中,在一点透视和两点透视的情况下,灭点位于地平线上。如图 3.3 所示,将画中两个不平行于画面却相互平行的平面使用辅助线进行延伸,多条直线最终会相交于远方的灭点上。

图 3.3 灭点示意

3.1.3 取景框

取景框用于框定视野中的取景范围,被广泛运用在绘画和摄影的构图中。绘画写生的时候,我们常将左手和右手的拇指、食指相触及,形成一个长方形的框。当我们把该长方形框举起来朝向所画对象,通过对角度的不断调整,就能获得令自己满意的构图取舍。在使用 Photoshop 等软件进行创作时,可以将界面中的画布边框理解为取景框。

3.2 透视的几种分类

3.2.1 一点透视

一点透视即透视中只有一个灭点。一点透视又名"平行透视",是几种透视中相对容易理解的透视法则。在一点透视中,纵向线和横向线没有透视且保持平行,延长立方体中其他的线,则会相交在唯一的灭点上。

假如一个人眼前放着一个立方体,立方体中有一个面是平行于画面的,那么在他的眼中该面就不会产生透视变形。如图3.4所示,画面中就巧妙地运用了一点透视,将观者的视线聚焦到画面的中心。

图3.4 一点透视示意

拉斐尔的代表作之一《雅典学院》便使用了一点透视的方法来增强画面的空间感和纵深感。这幅画作中人物群像气势宏大,众多角色也各有特色。通过将道路两侧的建筑结构线进行延伸,可以看到灭点集中在画面中心的中轴线上。

如图3.5所示,是针对一点透视的立体透视图训练图。为了简化在宏大场景群中的立体透视概念,可选择使用不同长宽高的立方体进行概括训练。在一点透视的系统中,空间内所有立方体的轮廓线延长线都在远方汇集于同一个灭点上。

图 3.5　透视训练

3.2.2　两点透视

两点透视又名"成角透视"，其透视中存在两个灭点，分别是左侧灭点和右侧灭点。当我们面前的立方体只有纵向的线与画面平行，那么延长该立方体的所有边线时，只有纵向的边依旧保持平行，其余的边则会分别相交在左右两个灭点上。

随着人们观察角度的不同，透视中两个灭点的位置也会发生改变。与一点透视比较而言，我们往往会需要在第二个灭点上花功夫。为了便于循序渐进地了解两点透视系统，如图 3.6 所示，画面中用立方体群展示了两点透视的场景。我们可以清晰地看见，除了纵向边线以外，立方体群的另外两组边线分别指向了位于左和右的不同灭点。

图 3.6　两点透视练习

3.2.3　三点透视

三点透视有三个灭点，它包含上述两点透视的左右两个灭点，第三个灭点则体现着向上或向下的纵向空间感。在三点透视的系统下，立方体的所有边线会分别相交于

三个灭点。如图3.7所示，三点透视中如果三个灭点距离相对接近，则画面透视效果更为明显；如果三个灭点分布得相对分散，则画面透视效果更为平缓。

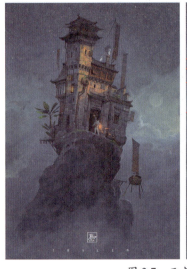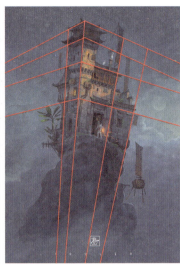

图3.7　三点透视示意

三点透视中的物体会同时受到三个灭点的影响，因此我们对三点透视的学习和掌握需要花费比一点透视和两点透视更多的时间。选择立方体来概括透视，是为了以更为简单和直观的方法理解它。掌握了用立方体概括透视后，在立方体内绘制游戏场景中所需要的主要建筑和次要建筑，这种方法能够保证我们在未来需要处理复杂建筑群体的时候依旧能画出正确的透视。

如图3.8所示，是三点透视的线稿练习。练习时需保证线条流畅清晰，且延长线最终都能汇集在三个灭点上。随后在线稿的基础上绘制立方体，突出立体感和块面感，一般区分出两三个面即可适当地营造空间感，如图3.9所示。

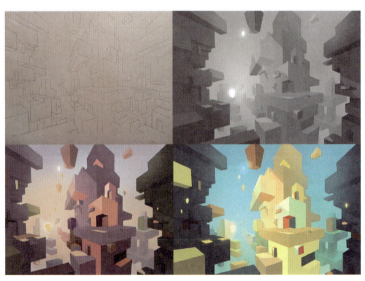

图3.8　三点透视练习图

图 3.9　光影练习图

3.2.4 鱼眼透视

　　鱼眼透视，顾名思义，可以理解为是以鱼的视角来观察物体。观察图 3.10，它们都不同于上面三种透视系统所使用的直线透视线。如图 3.10 所示，鱼眼透视采用的是弯曲透视线，图像整体呈球体，越靠近画面的边缘就越会出现明显的扭曲。鱼眼透视被广泛应用在游戏的美宣图中，使用这种透视可以有效地提升画面的整体张力。

图 3.10　鱼眼透视练习图

3.2.5 散点透视

绘画艺术体现了不同人群、不同民族、不同国家的精神面貌和意识形态，具体的差异体现在技法、用色等多个方面。中西方艺术的意识形态不同，衍生出的中国画和油画也自然产生了诸多差异，接下来探讨的就是在透视上的区别。

散点透视是中国画中常用的一种透视方法，它建立在古代画家观察事物的移动视角的基础上。中国画的观察方式不同于西方绘画，既没有固定在某个单一视角，也不追求写实地反映物体的客观外表。国画会将不同视角下看到的事物有所取舍地组织进同一画面，因此一幅国画的场景中常常会零散地分布着多个灭点。

如果国画画家想画一座山的风景，他们会背着行囊慢慢爬山写生，爬到山脚时便画出山脚附近的景色，到了山腰再补充山腰处的所见所得，到达山顶后又会加入从高处俯视所看到的景象。如图 3.11 所示，旅途中一路上的移步换景，山脚、山腰和山顶的透视都是不一样的。散点透视的巧妙之处便在于能够将不同视角的观察巧妙地结合在一幅画上。

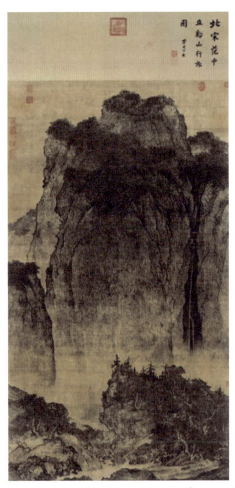 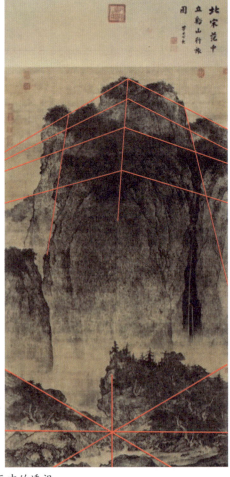

图 3.11　国画中的透视

总体而言，西方绘画大多注重写实，以相对客观理性的态度面对画作，如前文所说的一点透视、两点透视和三点透视都是在精确的观察和测量下得出的。中国画则更为感性，重在一个写意的"意"字，画中的场景不一定要和现实中一模一样，挥毫之间寥寥数笔便能显出意境和气魄。如图 3.12 所示，长卷画作《清明上河图》采用了中国画经典的散点透视，记录了画家眼中的城市风貌，描绘了各行各业的生产经营与街坊百姓的市井生活。

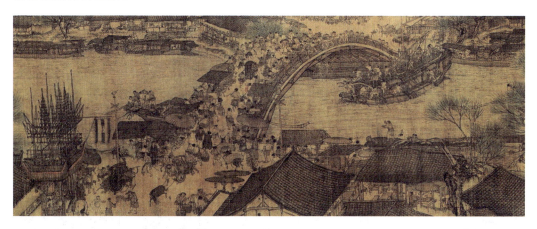

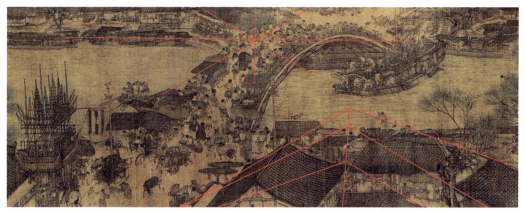

图 3.12 《清明上河图》

3.2.6 透视课堂练习

在一张 A4 纸上大致构思好构图，手拉线条，或者是用尺子等工具辅助画出准确的透视，需要注意透视、空间深度、构成对比等方面，把握好画面节奏。

透视课堂训练的目的是通过大小块面的切割去理解、推敲立体透视和画面构成。通过抽离具象的形象，尝试不同的透视方法来表达画面。

3.2.7 透视课后练习

绘制透视小稿两张，要求在俯视、仰视和鱼眼透视三种类型中选择两种，绘画过程中注意取景框、灭点和视平线。

课后练习的要求具体效果如图 3.13 所示，要求如下。

（1）在 A4 纸上将通过的小稿放大。

（2）注意强调每个物体的组合。一幅画面应该至少有最前、前景、中景和远景四种景别。每个景别有 2～3 个物体（当然，这些物体都是用方块切割推敲出来的）。

（3）注意在 A4 纸上画出取景框。注意检查自己画面的疏密节奏对比。

图 3.13　作业效果示意

**数字游戏
场景设计**

第 4 章 | 构成的美学逻辑

4.1 点

本节来认识点、线、面，这也是数字绘画基础的重要组成部分。

4.1.1 点的定义

点在本书中并不是指几何学上的点，而是意指视觉中心和画面中心，即画面的视觉重点。点能争取画面中的突出位置，避免被旁边的内容同质化。单独的一个点可以集中观者的视线，而不同位置的点能够引导观者的视线。如果画面中的某个部分造成了人的视觉停留，则该部件就是画面的点。如图4.1所示，本书作者作品中，女孩"大"而土楼"小"的夸张比例构成与观者现实认知的反差，导致女孩成为画面视觉主体，作为点引导了观者的视觉停留。

图4.1 画面中的"点"

4.1.2 点的位置

1. 单个点

人类视觉的惯性是自上而下的，所以居中偏上的单个点会给人带来一种下落和不稳定感，而居中偏下的点则会具有安定、稳重的特质。

如图4.2所示，本书作者作品中与冷色大环境形成对比的暖色牌楼可以被理解为画

面的点,将观者的视觉重心引导、聚焦于画面中心的牌楼与人物。色彩反差最重的牌楼居于画面居中偏上位置,加之人物与牌楼比例的二次对比,给予观者渺小的人物面对惊涛骇浪的孤勇感。

图 4.2　单个点示意

2. 两个点

在设计场景的过程中,如果左右两边都是比重相当的点,则两点的中间就成了画面的重点。例如,在游戏关卡画面中的左右两端各设置一名外表相似的护卫,那么人的视线就会自然落在位于护卫之间的精英怪身上。

如图 4.3 所示,本书作者作品中左上与右下色调偏亮的两处画面布置与大环境的昏暗形成了明暗反差,可以理解为两个抓住观者视觉重心的点,两者比重相当,从而突出了画面中心正呼啸盘旋而来的红龙。

3. 三个点

三角形是几何形体中最稳定的一种造型,因此三点构图的重点就在其形成的三角形内部。我们通常将希望突出为视觉中心的物体放置在该区域内。

如图 4.4 所示,本书作者在构思作品时便考虑到了三角形构图。作品中处于画面中心的武将得到了作者最详尽的刻画,围绕着主角武士的三名身处黑暗的敌军被统一在一个三角形中,在引导观者视线集中在武将主体的同时使画面构图沉稳平衡,让观者落于画作的第一眼就感受到最出彩的部分。

图 4.3 两个点示意

图 4.4 三个点示意

4.1.3 点的其他作用

1. 大小不一的点

大小不一的点能够使画面呈现出和谐的节奏感。大的点能快速吸引人的注意力，随后视线由大的点移向小的点，最终停留在画面中最小的点上。如图 4.5 所示，本书作

者作品通过光影与详略分布、块面形状对主体树干进行画面区分。落在树干上的两座树屋散发出的温馨灯光与进行细致刻画的招牌、面具树兽作为画面上大小不一的点引导着构图趋向和节奏，加强了画面氛围塑造，形成了和谐美观的画面构成。

图4.5 大小不一的点

2. 连续的点

连续且有序的点会起到类似视觉引导线的作用，距离几乎均等的点则会形成一个平静的面。例如，道路旁分布规律的路灯，以及空中连续的飞鸟排成线条，能够引导观者的视线延伸到远方。如图4.6所示，本书作者的作品中画面主体巨兽身上规则排列的光点就起到了有序的视觉引导作用，这些点连续地自上而下排列延伸，无形中引导观众的视线聚焦在画面下方的人与马上。

3. 有序的点

有序的点就是将画面中的各个点按照一定顺序进行排列，使之在视觉上更有规律和章法，也对观者的视线进行有逻辑的引导和编排。如图4.7所示，在本书作者作品中，可以看到围绕着树木主干行走的行人有序地排列分布，与树顶鬼头帽的视觉亮点统一形成曲线，引导观者的视线顺序自主地从最初的树顶一直看到画面最下方挑扁担的行人，最终完成对整幅画的浏览。

4. 无序的点

在画面上设置错落无规律的点，有利于表现画面的无序感和不稳定感，烘托出不安与混乱的气氛。梵高的代表作《向日葵》就是无序的点的运用典范，画中的每一朵

向日葵都是单独的点,错落无序地绽放,营造出一种张扬错落的美感。

图 4.6 连续的点

图 4.7 有序的点示意

4.2 线

4.2.1 线的曲直

合理利用线条的曲直也是营造优秀画面的重点之一。短直线能够很好地表现阳刚,曲线则会让表现对象显得更加女性化。直线给人以干脆利落的感官效果,而曲线会比直线多几分诡异恐怖的色彩。如图4.8所示,作品展现了线条曲直的合理运用。画作主体的树干外轮廓使用了具有弧度美感的曲线,对画面整体进行柔性的切割;树杈部分留出的空隙则采用了硬朗的短直线,与外轮廓的柔美形成错落有致的排列,在画幅上形成多个三角形,给人以平衡的视觉观感。

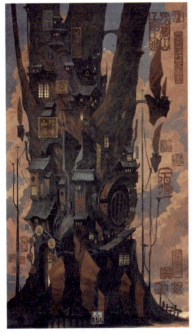 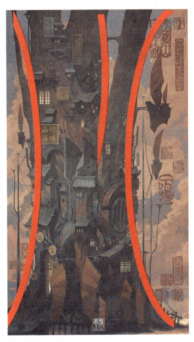

图4.8 线条曲直的运用

4.2.2 引导线

线具有比点更为明确的导向性。在一幅画中,引导线可以将多个视觉点串联起来,形成一种有序的节奏。引导线能让观者的视觉持续走动,不停留,按照一定先后顺序看完画中的各个部分。

如图4.9所示,画面就很好地运用了引导线来构造画面。作者通过屋顶翘起的飞檐作为视觉的顿点,利用连续的点作为视觉的引导,线条富含长短变化,同时也运用了线条与色块的组合,加强了画面的空间层次和纵深感。

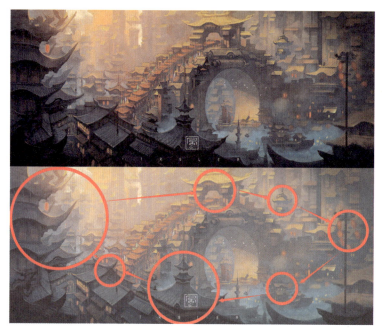

图 4.9 引导线示意

4.2.3 线的连续性

线具有连续性和延伸性，这源于人的本能视觉会补全偏差。连续的线条能体现出场景的空间感、冷暖色调的明暗变化和近大远小的大小变化等。如图 4.10 所示，本书

图 4.10 线的连续性示意

作者的作品使用色彩丰富的线条将喧闹的市景如同流动的河水一般表现出来，画面中穿插而过的圆形弧线适当地破形，引导观者的视觉顺其指引观赏画面；画面自上而下逐渐由暖渡冷的色调也顺应了画面竖向的构图引导，建筑线条的略微扭曲配合色彩虚实展现出一种氤氲的氛围。

4.2.4 线的节奏性

线条不仅能勾勒出场景物件的外轮廓，也能进一步突出场景轮廓的节奏感。节奏感是一个共通于不同艺术形式间的概念，正如文学作品中各个章节的起承转合，音乐剧中的曲调的抑扬顿挫，绘画艺术中的线条也有其特有的视觉节奏感。

在绘制场景线稿时，通过外轮廓线条长短、疏密和切割的对比，可以让画面的视觉效果富有节奏感，让设计更有韵律感，如图4.11所示。画中长线和短线的对比一般可遵循黄金分割比。如图4.12所示，将画面变化通过一定节奏进行编排，就能组合出多种多样的轮廓造型。

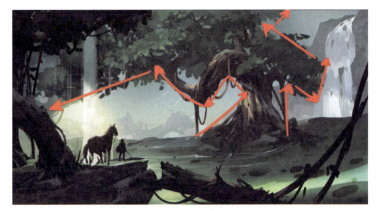

图4.11 线的节奏性示意

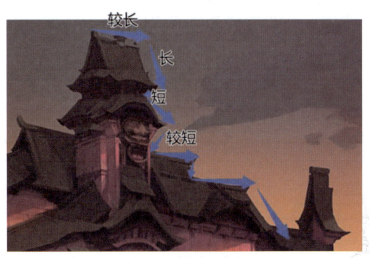

图4.12 外轮廓的节奏

4.3 面

4.3.1 大小面对比

游戏场景的设计需要考虑到画面构成的大小对比关系。如图4.13所示，首先，需体现出同种物体在不同远近的大小区别，例如，图4.13中远近分布的屋顶；其次，要体现物体在不同空间中的高低起伏对比；最后，要明确画面的视觉中心，如图4.13所示，图中红线勾勒出的区域属于中景且为视觉中心，在构图中就通过黑线区域和蓝线区域之间的空间对比来衬托该视觉重点。

图4.13　面的对比示意

4.3.2 面的正负形

正形和负形指的是在场景设计中正负成像的形状。正负形的要求是通过使用黑白两色，做出空间的延伸和明暗的对比。面的正负形类似于中国版画中阴刻和阳刻的手法，要想仅用两种颜色来突出视觉中心，就需要做好明暗切割和细节"互侵"。

4.4 抽象与移情

本节旨在探讨艺术与创作的观念，研究艺术的本质和驱动艺术创作的内在动力——移情冲动和抽象冲动。游戏场景设计也可以遵循上述设计观念来进行创作。

正如《抽象与移情》一书的作者威廉·沃林格一再强调的：探索艺术的本质和驱动艺术创作背后的内在动力，往往基于人类本身的心理需求。针对现实的图形化，主要分为抽象与移情两种不同的形态。由于受到维也纳学派理论的影响，当时的学者们认为，世界上之所以存在不同的艺术风格，是因为它们的背后有着不一样的艺术意志。

也有一些艺术品同时包含着移情冲动的特点和抽象冲动的特点，如良渚文化代表文物之一的玉琮上的"神人兽面纹"。如图4.14所示，"神人兽面纹"在抽象冲动上存在明显的图形化和几何感，在移情冲动上则保留着对自然的模仿。

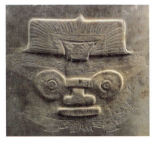

图4.14 玉琮上的"神人兽面纹"

4.4.1 抽象冲动

抽象冲动是人类在自然活动中总结出的规律：原始人生活在原始社会，看到的往往都是自然界中的事物，所以他们渴望图形的表达能富有规律性。早期人类的壁画创作也属于抽象冲动。如图4.15所示，法国拉斯科洞窟壁画的创作者使用各式各样的颜

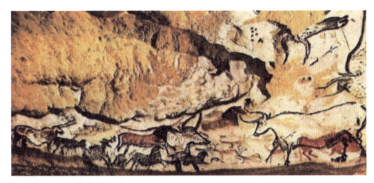

图4.15 法国拉斯科洞窟壁画

料——有时是矿石颜料,粗陋起来甚至是动物血液——用粗犷的线条画出符号性的图案,富有抽象美。

基于抽象冲动的作品往往线条锐利硬朗,使用的图案呈现出坚硬和紧张的线条风格,具有显著的几何抽象特性,如拜占庭和中世纪罗马样式的建筑便是如此。这一风格体现了创作者不断寻求让自身从现实世界中脱离,获得永久安宁的绝对价值的心理追求。

在莫奈的画作《鲁昂大教堂》中,高大的穹顶上装饰着大量重复的几何抽象纹样,伴随着弯曲华美的图案,建筑构造中也充斥着大量曲线,具有蜿蜒的动势。这些都是抽象冲动的典型表现,显得整座建筑宏伟高大、富丽堂皇。抽象冲动也代表了人面对未知世界的不安和对于深度空间的恐慌,将三维立体转为二维平面的空间结构,同时还会涉及图形的"对称和重复"。

4.4.2 移情冲动

立普斯在《美学》一书中提到:"仅就产生这种移情活动来看,对象的造型就是美的,对象的美就是这种自我在想象中深入到对象里去的自由活动。而相反,当自我在对象中不能进行这种活动之时,当自我在形式中或在对形式的观照中,内在地感受到不自由、受阻挠,感受到一种遏制之时,那么该对象的形式就是丑的。"

所谓"移情",顾名思义,就是指"转移情感",即将观者的本身和自我移入观察的对象中,达成一种意志的转移。遵循着立普斯的上述理论,衡量一件艺术作品美丑的基本标准,就是能否使观者产生移情活动。如果一幅画不能给观者以身临其境之感,不能让观者产生审美上的共鸣,那么它就是一幅丑陋的画作。

移情艺术的产生,源于人们的心态和思想方式伴随时代发展所产生的变化——人们从原始时期最早的抵触和抗拒自然,逐步走向了贴近和模仿自然。因此,很多有着移情冲动的艺术作品往往线条柔和流畅,让人感到形象生动、自然亲切。这些作品充满了蓬勃的生命活力,满足了人与自然和谐相处的精神需求。

中国自古以来的艺术创作中,许多都与移情冲动有关:在绘画上,有"寄情于山水"的水墨国画;在工艺美术上,许多首饰等日用品都将花鸟山水等具象化的事物融入设计中,是移情冲动的典型表现。北宋画家王希孟为宏大壮美的山川河流所吸引,寄情于笔墨绘制出长卷《千里江山图》。如图4.16所示,画卷整体和谐优美,在艺术手法上采用了青绿山水的形式,生动形象地描绘出祖国的大好河山。《千里江山图》处处体现着移情冲动:一方面,作者细心刻画了自然,使得画中的山川河流气势磅礴,充斥着生命力;另一方面,在构图意象上体现出中国"天人合一"的传统观念,主张人与自然和谐共存。

图 4.16 《千里江山图》

4.4.3 场景设计中的中国美学

中国美学思想与古典文学有着密不可分的关系，文学作品给人们带来了许多美的享受和感悟，也能够进一步激发画家的灵感，使其创作出更好的作品。在数字时代的当下，游戏场景由于自身的互动叙事特性，成为中国美学传播的极佳载体。了解中国美学是做出优质的中国游戏作品绕不开的环节。

1. 湖心之境

著名散文《湖心亭看雪》中，"湖上影子，惟长堤一痕、湖心亭一点、与余舟一芥、舟中人两三粒而已"描绘了作者张岱游经杭州西湖，在湖心亭看雪时的所闻所感。张岱驾一叶小舟游湖，在万物皆白中想起了故国，想到了自身与世界，最终感悟到了生命超脱的高度。东方美学讲究的便是这种解放身心进而升华至超然无我的境界。对于世界而言，张岱是渺小的，但是如果他能将自我身心融入世界，就能够在这场"心灵的回归"中拥有万物，达到永恒的境界。

在宋代画家马远的山水画《寒江独钓图》中，渔翁泛一叶小舟于江上，前倾垂钓，似乎屏息凝神等待鱼儿上钩。整幅画只有主体的渔翁、小舟，以及舟下的几笔涟漪，大量的留白使得画面意境深远，这种巧妙的留白手法，大有"此时无声胜有声"之妙。画面元素以少胜多，线条寥寥，施以淡墨，留给观者大量的想象空间。"湖心之境"代表着与天地同游的悠然自得，反映出创作者对深远、超脱的东方美学境界的感悟。

2. 枯槁之美

国画擅长通过简单的笔墨，传达对万物的热爱和对事物勃勃生机的赞美。例如，在"生机盎然"的主题下，高明的中国古代画家们断不会去绘制百花姹紫嫣红的争奇斗艳之态，虽说"花开富贵"的景象切合题目，但是过于简单直接，缺少耐人寻味和深思的空间。北宋著名诗人苏轼借《枯木怪石图》给出了他的答案，至今仍让人乐道：

画中大量留白，只见怪木和奇石；摈弃了颜色的渲染，独留黑白两色；粗犷的线条，寥寥数笔的简单概括……这些苍劲有力的表现，让一股蓬勃盎然的生气隐藏在看似荒凉的景象之下，流转于画面之中。

光秃秃的枯木枝条曲折，没有春夏之际枝叶的点缀，亦无秋季的硕果累累，但线条中流转的动势使之即使枯槁也依旧能展现生命之美。枯木一旁的石头形状怪异，状似一只巨大的蜗牛静静地凝望着枯木，良多趣味跃然纸上。文人墨客崇尚从看似干枯衰竭的事物中寻找生命力，这样的过程比描绘原本就繁荣的景物更富有趣味性。

朱耷与苏轼可谓是英雄所见略同，对此我们可从他的画作中所见一二。朱耷擅长绘制写意花鸟，他的写意不似传统画法那般力求表现细节、纤毫毕现，求的是意境逍遥和风骨翩然。

4.5 课后练习

运用本章所学点、线、面等构成的美学逻辑，设计一个单体的建筑造型，要求有一定的主题性和功能性，如图4.17所示。

（1）建筑拥有一定的几何剪影形，具体几何形体可采用圆形、三角形或者方形等。

（2）建筑规模切忌过于庞大复杂。时刻注意一级形的大轮廓。

（3）以4个方案为一组设计，体现设计思维的连贯性。

图 4.17　作业示意

数字游戏
场景设计

第 5 章 ｜ 风景写生训练

5.1 训练要求

"艺术源于生活却高于生活"。一方面,游戏场景中的元素往往来源于现实物质基础,因此场景设计师需要在日常生活中养成观察记录的习惯,为未来创作积累宝贵的素材;另一方面,许多游戏的场景并不是对现实生活的纯粹摹写,而是在此基础上加以主观创作的产物。因此,风景写生训练就是我们学习这种主客观区别的重要环节。

在临摹的过程中,我们需要主动地调动知识和经验,思考构图,让画面的布局按照自己的思路呈现。作者在对图5.1所示照片的处理中,主观地为画中道路增添了一些蜿蜒的曲折,而非照抄图5.1所示道路的走势,从而使场景看起来更加丰富,观众对于画面的阅读也因为这一简单的道路处理而变得张弛有度,如图5.2所示。

图 5.1 风景素材

图 5.2 风景创作

风景写生的要点在于主动地运用画面构成的逻辑进行取舍、提炼,从而画出一张耐人寻味的作品。如图5.3所示,作者有意整理了画面的黑白灰明暗层次关系,赋予了画面更明显的纵深感。

图 5.3　主观的层次处理

5.2　案例分析

5.2.1　素材分析

在人们日常搜集的照片素材中，普遍存在细节过于庞杂、干扰观众的信息过多等问题。因此，在素材分析这一步骤中，主观的分析、提炼和表达就显得尤为重要。如图 5.4 所示，左侧为素材照片，右侧为作者的第一版本临摹图。这一版本的问题在于过于照搬素材的细节，内容表达的主次关系不够明确。

图 5.4　第一稿创作

5.2.2 主观表达

那么，在临摹过程中可以怎样加入主观表达成分呢？主要有以下几种思路。

首先是构图。在作画中可以配合取景框来思考构图的重点，有所取舍地选择风景照片中可以借鉴的地方。

其次是视觉中心的分配。通过引导线的设置，将画面中的几个重点遵循一定的逻辑关系合理地进行排布。而在具体操作上，如一座山脉的形状怎么处理，山峰的形态怎么安排，雪的形状怎么优化，这些问题都属于形状互侵的推敲。

再者是利用光影的设计加强画面中色彩的对比。如图 5.4 所示，画面中的山峰因受到暖色光源的照射而和背景里冷灰的天空拉开了距离，在形成冷暖色调对比的同时突出了前后景别的差异。

最后是细节的取舍。这一环节可以充分融入自己的主观倾向，避免陷入面面俱到的误区中。如图 5.4 所示，在暗部区域中，对于一些山体细节的刻画可以相对简单和概括；在亮部区域中，对山峰层次细节的刻画则会更为深入和详细。

5.2.3 叙事补充

合理的构图和耐人寻味的细节是一幅优秀的场景设计的基础，而一定的故事性和趣味性也可以为作品增色不少。如图 5.5 所示，调整后在场景中合理地设置一个角色，就可以让场景整体的故事性更进一步，同时提高画面的完成度。角色的朝向可以很好地引领观者视线，让视线从位于近景的角色出发，逐渐向远方延伸，最终有顺序地浏览整个场景中的方方面面。

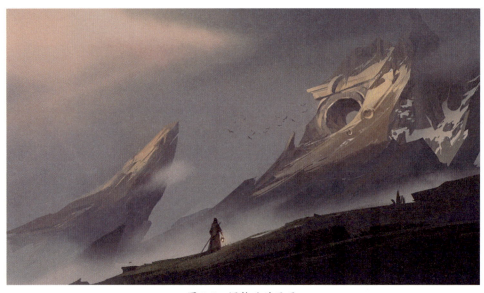

图 5.5　调整后的画面

5.3　风景写生课后练习

临摹一张带有一定机械元素的照片,将照片的元素转换为游戏场景原画,保留自己的主观取舍,可自行选择添加角色与否,如图 5.6 所示。

图 5.6　参考素材

5.4　案例分享:风景素材创作

1. 照片的处理

选定照片以后可以去找一些类似的照片,多一些构图上的参考,如图 5.7 所示。

图 5.7　参考素材

2. 拆分构成

对画面进行分析拆解。我们会发现比例有些平均，且该透视下竖构图不适合表达主体物。如图5.8所示，进行适当的构图调整，并在这个过程中，把透视也确定下来。

图5.8 画面构成设计

3. 元素物件

拟定是一个裂谷，岩石受水流冲刷侵蚀，石头上有苔藓，没有树木，有奇异的景观或纪念碑。放置物件时要考虑构成和节奏感，利用物体破形，如图5.9所示。

图5.9 物件设计

发现近景有些缺乏，远近关系拉得不够开，增加近景，并试图添加一些叙事性。物件存在的合理性也要考虑，进行优化，如图5.10所示。

4. 风格尝试

如图5.11所示，作者选择的是美式卡通风格，如果不确定的话可多去找参考。

5. 补全叙事内容

完善这个概念里的地貌特征、建筑风格、生物种类、气候，将它们匹配起来，思考生物是怎么样出现在场景里的，它们互相之间的联系是怎么样的。作者的想法是：一群法术探索者前往异域的古代遗迹朝圣，遗迹位于一座建立在河谷之上的大桥上，河谷旱涝分明，多石头滩，无树木。

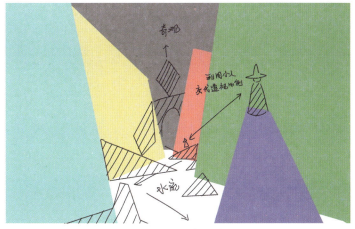

图 5.10 叙事设计

图 5.11 风格尝试

6. 细化

主要细化视觉中心，前景较大时也要仔细画，利用光线（切光）暗示主物体，完成稿如图 5.12 所示。

图 5.12 完成稿

**数字游戏
场景设计**

第 6 章 | 构图思维

构图的逻辑在于将画面中的多个物体合理布局，使观众按照作者的意图有序地观看画面。

6.1 构 图 形 式

6.1.1 九宫格构图

九宫格构图是一种简单且常用的构图方法。将一块画布的长和宽进行三等分切分，最后会形成九个小方格，即九宫格。当我们采用九宫格构图时，视觉中心就会落在中间的四个交点上。

如图6.1所示，在分析一张游戏场景图片时将其按照九宫格进行切分，可以更好地了解构图的比例分配。一般而言，九宫格最中心的那一格即为整幅画的视觉中心，正如图6.1中最中心的方格包含的画面信息最多，对于楼阁的刻画细节也比其他几格更加丰富。

6.1.2 三角形构图

三角形构图又名"金字塔构图"，由于三角形自身具有的稳定性，以三角形构图为主的画面往往能给人带来一种四平八稳的安定感。

如图6.2所示，以法国画家欧仁·德拉克罗瓦为纪念法国七月革命而创作的油画《自由引导人民》为例，画作展现了炮火连天的战场，战争本就是混乱的，但三角形构图很好地将观者的视线引导至上方中央的法国国旗上，使画面的整体构成乱中有序，突出了主体和主题。

图6.1　九宫格构图示意

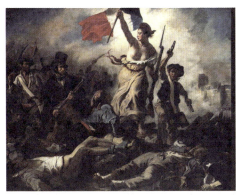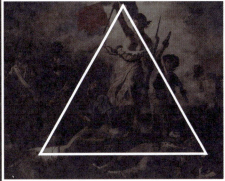

图 6.2 《自由引导人民》（法国，欧仁·德拉克罗瓦）

6.1.3 对称构图

对称构图能够给画面带来平衡稳定的观感，其案例在自然界中非常常见，因为大部分动物的身体结构都是对称的。在游戏场景的实际应用中，可以通过部分反光物体的倒影来实现对称效果。

如图 6.3 所示，作者就运用了左右式的对称构图：画面以山谷中的巨兽为中心，巨兽身后的山峰走势左右对称，山峰和巨石成功营造出了半封闭的空间对称，整体视觉感受稳定且庄重，无形中带来了凝重感与压迫感。

图 6.3 习作《林中秘境》1

6.1.4 放射构图

在放射构图中，视觉引导线从主体出发向四周呈放射状发散，从而很好地聚拢视觉中心，富有力量感和延展性。如图 6.4 所示，游戏场景设计就采用了放射构图：通过画面边缘的枝干和错杂的根系，将观者的视线从四周牵引至画面中心，并将一棵巨大的枯木置于中心位置，牢牢锁定观者的注意力。

图 6.4 习作《林中秘境》2

6.1.5 L 形构图

L 形构图，顾名思义就是一种使用类似 L 形的线条、块面来突出视觉重心的构图方式。L 所指代的不一定是规整的正 L 形，左右翻转的反 L 形也同样适用。这种构图形式的重点在于用 L 形包裹住作者意图突出的重点，使视觉重心更为明确。

构图中的 L 字形包含相交的垂直线和水平线，这种构图常见于外景摄影中，也同样适用于游戏场景设计。它具有平和、平稳的特性，画面中间的位置空间开阔，更利于表现位于中心的事物。如图 6.5 所示，图中的山石呈现一个左右翻转的反 L 形，很好地突出了画面中心的瀑布和画面左侧的远山，拉开了空间纵深感。

图 6.5 习作《山谷》

6.1.6 螺旋构图

螺旋构图的原理是黄金螺旋线理论。黄金螺旋线最早由数学家斐波那契提出，后期被广泛应用在摄影构图中。在自然界中也存在着许多对于黄金螺旋线的天然印证，如沙滩边常见的海螺壳，壳表面起伏的螺旋曲线正是自然之美的体现。

游戏场景的构图中也可以融入黄金螺旋线，让画面整体富有韵律感，使观者能够更为自然舒适地欣赏作品。如图 6.6 所示，远处的巨蛇蛇身曲折，与前景的鹿和枝条形成呼应关系，整个场景的元素可以被螺旋曲线进行统合概括，顺着这条曲线即可一一浏览场景所呈现的事物。

图 6.6 习作《林中秘境》3

图 6.6 （续）

6.1.7 包裹式构图

包裹式构图能突出被层层包裹在画面中间的视觉重心，营造整体感。在包裹式构图中，应尽量避免使用常规圆形结构，否则会导致视觉张力上有所欠缺，略显死板。相比之下，椭圆形结构能够产生一种运动和旋转的视觉效果，引导观众的目光顺着椭圆形线条的方向来观看画面。

如图 6.7 所示，游戏场景设计便使用了这种构图，整体可分为三层的椭圆形包裹：最外层是远处的圆月和群山，第二层为山石、枯枝与水面，共同凸显出位于画面中央

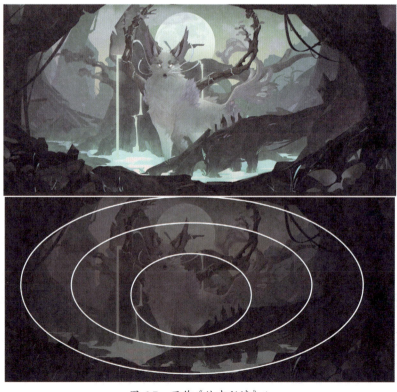

图 6.7 习作《林中秘境》4

的白狐，第三层是接近于剪影的树木与乱石遍布的地面，作为画框突出主体，使整个画面的空间感更加深邃。由远及近，每一层的画面构成都耐人寻味。

6.1.8 S 形构图

S 形构图能够体现画面的曲线美与流动美，多用于表现场景内元素的韵律感。这种构图富有柔和与圆润的特性，能够以曲线线条贯穿前中后景的不同景深，更为自然地塑造空间感，优美且生动。

如图 6.8 所示，怪物背后倾斜的云层构成了 S 形曲线的起点，观者能够顺着这一线条的视觉引导依次观看位于远景的云与山石、中景作为视觉中心的怪物、前景的峭壁等，如此由远及近（或者相反）地阅读画面中包含的信息，整个游戏场景也显得更为耐看。

6.1.9 斜线构图

图 6.8 习作《林中秘境》4

斜线构图的特点是能突出画面整体的动态效果，在构图中融入倾斜的线条，使得画面富有视觉引导性和规律性。斜线构图被广泛地运用在摄影和电影的构图中，比常规的水平线构图更为生动有力。

如图 6.9 所示，游戏场景便是典型的斜线构图：近景中层次分明的地面和巨石与远处的群山、悬浮的山体彼此呼应，形成了左高右低的斜度，在此基础上结合虚实处理，进一步拉开了不同景别的空间对比，增强了画面的表现力。

图 6.9 习作《林中秘境》5

图 6.9（续）

6.2 视觉引导构图

6.2.1 视觉中心

当画面中同时存在多个视觉中心，视线在不同中心之间的流动就需要作者用布局加以引导。这就好比一篇文章中有若干个不同的主题段落，段落之间也需要过渡句来承上启下。

6.2.2 物件引导

场景中的河流与道路经常"扮演"引导者的角色。当河流向远方延伸，观者的眼睛就会跟着由近到远地观察画面。此外，画中角色的视线或身体的朝向也能起到视觉引导的作用。能够起到引导作用的物件多种多样，关键是以自身形态走势影响构图，进而引导视线。如图 6.10 所示，在宋代马远的《高士观瀑图》中，作者便是通过松柏和山石等元素进行构图，将人们的视线引至瀑布和云雾升腾的留白处。

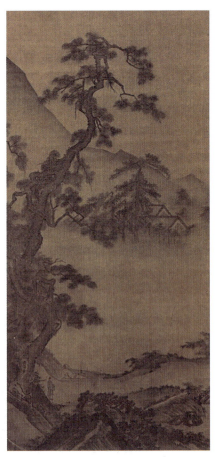

图 6.10 《高士观瀑图》

6.2.3 隐性引导

1. 画面元素引导

画面元素引导就是合理利用场景中的多种元素，对画面的逻辑进行指向引导。在画中设置人物，不仅可以让场景的故事性更进一步，也能形成大面和小面的对比，提高画面完成度。元素的添加也可以是在山峰之间画几只飞鸟，引导观者注意天空和山峰的对比关系，营造出空间效果。

如图 6.11 所示，画面中的故事线引导就是让所有的元素都围绕着一个故事或历史背景进行设计和安排，从而以一种隐形的引导关系，有序地串联画面。故事线引导之所以成立，是因为画画和文字一样，本质都是一种表达形式，基于故事本身逻辑而形成的故事线无异于一条隐形的视觉引导线。

2. 颜色引导

颜色引导也属于隐形引导的一种，常用色相或明暗的对比来引导观者的视线。如果场景中角色所在处呈冷色，那么观者的视觉便会下意识向暖色光源方向移动，其原理就是冷暖对比对视觉的震撼效果，即人的目光总会被大片暗色中的一点明亮所吸引。

图 6.11 《秋山幽静图轴》

如图 6.12 所示，《第聂伯河上的月夜》便充分运用了上述原理。整幅画以暗色为

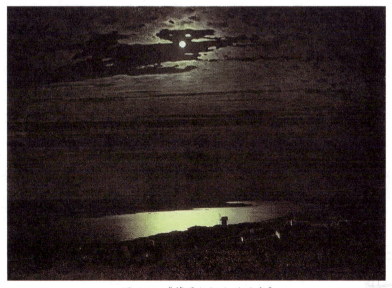

图 6.12 《第聂伯河上的月夜》

主，使作品的基调偏向沉静唯美，画中稀缺的亮色全部集中在天上的月亮和第聂伯河在月光下波光粼粼的涟漪，观者的目光首先会被第聂伯河所吸引，接着便能够感受到月夜河畔的宁静和浪漫。

3. 视觉平衡

要理解视觉平衡的概念，可以将整幅画面想象成一杆天平，画面中的各个元素就是摆在天平上的砝码，我们要解决的问题就是如何让构图的天平保持平衡。在中国画的文人画中，经常可以看到这样的构图运用：如果画面的一角画了山水场景和角色，那么斜对角则会留白，用来书写诗词或者题跋，这种做法就是为了保证构图的整体疏密对比适当，从而满足视觉的平衡感。如图 6.13 所示，元代山水画大家倪瓒绘制的《江渚枫林图》，画中山水与题词相配合，使布局合理而平衡。为了具体分析画面的构成，我们将画的主要内容和文字题跋归纳为浅色的三角形和长线，再用绿线将画面斜切为黄色和紫色两个部分。从右边的示意图可以看到，在黄色和紫色两个区域中，用浅色标出的画面内容是较为均衡的。

图 6.13 《江渚枫林图》

6.3 画面构成提取

画面的构成设计就是画面的框架。构成提取的训练要点，在于发现画面中的整体趋势，进而归纳出几何体。

如图 6.14 所示，用来说明构成提取的过程。首先，通过对画面进行黑白处理，可以看到画家是如何运用黑白灰的相互衬托来区别不同的景别；其次，提取这些黑白灰的形状，就会得到右边的若干个三角形，我们可以明确地感受到这些三角形并不是偶然形成的，而是画家有意"经营"画面的结果。

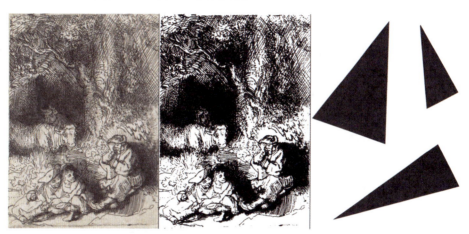

图 6.14 伦勃朗的速写练习一

优秀的画面构成往往习惯对复杂的形进行概括，并归纳在光影设计中，让画面整体观感更为统一。如图 6.15 所示，同样是伦勃朗的作品，以一个明确的三角形结构支撑起了整个画面。而通过中间的光影构成分析，我们可以发现，所谓的画面构成不仅要关注画面主体的形态，更要考虑到不同景别之间黑白衬托的关系，才能使画面构成清晰明快。右图则以线条显示了本作的构图趋势，引导着观者的视线由下往上逐渐聚拢。

图 6.15 伦勃朗的速写练习二

如图 6.16 所示，由上往下分别是场景原画、黑白构成提取、构成引导线归纳。

图 6.16　游戏场景分析

6.4　构图课后练习

在现实生活中，普遍存在着图形的正负形穿插关系，这也是一种区分前后景关系的绝佳方式。请对图 6.17 进行黑白构成的分析。

图 6.17　作业案例

数字游戏
场景设计

第 7 章 | 场景元素

7.1 游戏场景常用元素

7.1.1 山石

游戏场景元素的制作，是建立在对日常观察的基础上，从造型、质感两个角度，归纳设计出能够运用到游戏场景中的各类部件。山石是游戏场景制作中最常见的元素，也是场景元素设计训练中的基础环节。山石的绘制更讲究块面塑造、表面肌理刻画以及整体造型所营造出的"走势"。游戏场景往往充斥着各式各样的地貌风情，为了强化玩家在游戏中的代入感，设计师对场景元素的设计需要遵循其自然规则，根据整体场景地形设计需求，提炼出不同的岩石造型特质。

在日常的生活观察中，我们所认知的岩石，往往伴随着坚硬、粗粝等形容词。如图 7.1 所示，以碎裂岩为例，对于游戏里基础岩石的设计，我们一般会利用黑白色块切割塑造出岩石拙朴的体块模型，之后塑造凹凸质感，即岩石的表面肌理，最后通过刻画岩石的切面边缘的明暗交接线，进一步描述岩石的高光质感。在此规则下，能够帮助我们快速从造型（模型）、质感（贴图）两个方面对岩石元素进行制作。

常见于水系周边环境的岩石，例如，黄河石、鹅卵石等，由于受到流水环境的冲击影响，岩石普遍呈现出圆润的造型特征，如

图 7.1　碎裂岩

图 7.2 所示，部分岩石表面肌理也较为光滑，往往伴随着苔藓等植被覆盖。这类岩石的设计，我们一般会通过球体造型开始塑造，刻画需注意表面凹凸纹理，以及其光泽度表现和肌理特点。

荒野、戈壁中的岩石主要以砾岩为主，表面附着大量颗粒物，质感粗糙；同时由于特殊的环境影响，大型岩石往往造型特征明显，如图 7.3 所示。例如，荒原中的雅丹地貌，河湖相土状沉积物所形成的地面，经由风化、风蚀作用和间歇性流水冲刷，经年累月形成了刀削斧凿的造型和纹路，在视觉上呈现出苍凉、粗犷之感。此类山石场景也常见于北派山水绘画中，以大型山岩层峦堆叠，呈现出气势磅礴的观感。制作荒

原中的岩体需要从游戏地图编辑角度进行考虑，如图 7.4 所示，首先明确岩石的整体朝向，以方块进行基础的形态构成，进一步刻画岩体表面的凹凸质感和碎裂细节。

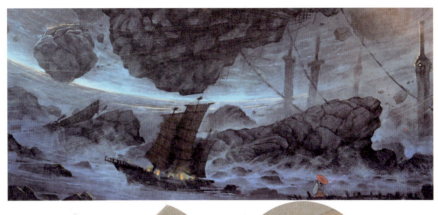

图 7.2　水流中的石头

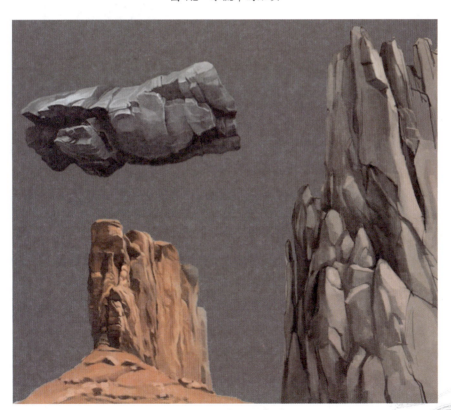

图 7.3　戈壁岩石单体

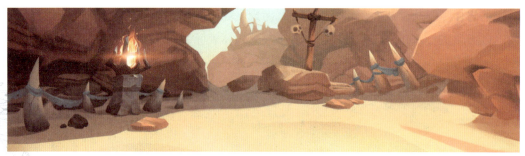

图7.4 横版游戏场景

如图7.5所示,游戏里的洞穴是玩家体验寻宝冒险与战斗的场景,其中常见场景元素构成主要以钟乳石、结晶石、火山岩等特殊岩体为主。钟乳石由于其形状奇特,常见于阴森恐怖的室内场景设计中,钟乳石造型设计,需结合其先溶解后固化的地质成因,表现出由上而下堆叠增长的造型特点和圆润光滑的肌理特质。搭配地下发光菌类元素,在适当光照下能够表现出整体压抑诡异的氛围。结晶石元素则常见于幻想风格的场景中,通过表现晶体几何切面、透光特性,结合明亮的固有色,能够塑造场景的奇幻感;火山岩则是地下城战斗场景常见的设计要素,主要以深色、呈块状堆叠的玄武岩构成,往往伴随着岩浆、火焰、金属地牢建筑要素进行设计,塑造出场景的压迫感。

图7.5 洞穴场景

峭壁、崖壁也是各类游戏中常见的场景地貌,如图7.6所示,其设计制作主要凸显陡峭险峻的造型特征,多以呈片状的玄武岩构成高耸垂直的崖壁,渲染玩家游玩其中的紧张感。另一方面,山崖的设计也会结合部分附着物设计,例如,藤蔓、崖壁树木、栈道等,作为动作冒险类游戏中的功能部件构成,让玩家角色能够攀爬其中。

山脉在游戏中以远景形态出现在玩家视野,绘制山脉首先以山脊作为明暗交接线,

图 7.6 悬崖原画

明确山脉整体走向,再进一步塑造山脊两侧的陡坡地表。如图 7.7 所示,海拔越高的地方温度越低,高山地貌中的地表设计往往会加入积雪元素,雪的分布会伴随山脉的走势,在沟壑和山脊形成白色的积雪。

图 7.7 雪山山脉原画

古人常寄情于山水，在绘画中用笔墨抒发对大千世界的审美感受。游戏场景中的山石制作，一方面需要在表达准确的前提下结合整体环境构成与地编设计需求，一方面也需要以人文视角，从美学角度进行主观的设计与协调。近景山石的制作，主要以强调质感准确性为主，让玩家能够快速带入游戏塑造的环境氛围，让玩家感受质感之美；中景的山石制作，则遵循各类山石的自然生长规则，强调山石轮廓形态张力，让玩家能够感受造型之美；远景的山石制作，更多需要借助疏密关系、空间整合的手法，强调整体山形走势，让玩家感受气韵之美。

7.1.2 植被

植被是游戏中的另一种常见自然元素。植被的多样性能够丰富游戏户外场景的视觉内容，润色整体氛围；也能够结合潜行、攀爬等要素丰富游戏的玩法设计。与单一形体和材质构成的山石不同，植被的造型构成更为复杂，包括线性要素、面片要素和形体要素。如图7.8所示，在游戏场景制作中，植被的制作多强调于不同类型植物的各

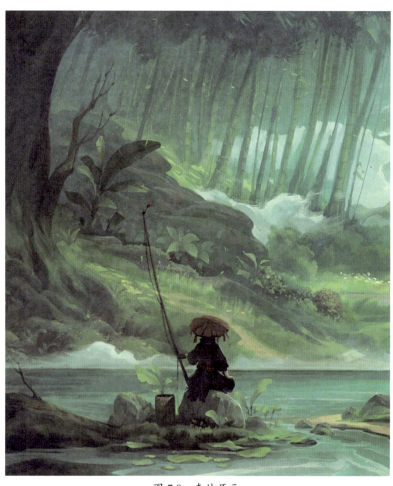

图7.8　森林原画

式造型特点。一方面，从追求合理与真实性的角度，植被设计需要结合生态环境特点进行推演；另一方面，植被有着高度的可塑性，通过造型夸张的手法可以强化场景风格的辨识度。场景中最常见的植被可以分成四类：苔藓类、灌木类、乔木类和藤蔓类。

苔藓类植物常见于游戏中阴暗潮湿的低洼地貌，例如，森林或者沼泽地，当中的树木、岩石、地表上常会赋予苔藓类的植被，主要用以丰富材质表达，表现大自然旺盛的生命力。苔藓类植被的制作主要以点片状分布，需要结合造型主体，对建筑遗迹、岩体、金属、树木表面等进行穿插分布，形成层次感，如图 7.9 和图 7.10 所示。

图 7.9　元素单体

图 7.10　草地

灌木类植物常见于游戏画面中景，用以加强场景的植被分布层次，在潜行玩法的游戏中也作为玩家用以隐藏角色的功能性场景部件。如图 7.11 所示，灌木以团状分布为主，没有明显主干，枝干和叶子之间区分并不明显，在近地面处会生出许多枝条，有的则为丛生状态。

乔木类是游戏世界里造型最多样化的植物，往往树形高大，为了能够接

图 7.11　灌木原画

收到更多阳光的照射，它们的枝干和叶子之间区分明显，它的生长无须依附外物。如图 7.12 所示，乔木植物在游戏中是森林地貌呈现的主要视觉内容，也可作为攀爬设计部件，同时也经常有乔木类植物与建筑穿插结合的设计。不同品种的乔木造型特征差异较大，常见的典型案例如香樟、银杏和水杉等，一些造型奇特的乔木，例如龙血树、面包树等，也常用于强化场景地貌设计的视觉特征。

图 7.12　乔木原画

藤蔓类由于其不能直立的特性，多攀附于建筑、树木、岩壁之上，茎细长，往往呈向上攀缘生长或者垂吊生长。在游戏中，藤蔓或是作为攀爬道具，或是作为关卡障碍物设计；在视觉呈现上，藤蔓能够起到丰富视觉层次的作用，也能够渲染场景阴森神秘的氛围感。

植被的设计与制作，需要从整体造型着手，以根系、树干、叶片三个层面进行观察归纳，最终落实到具体质感的刻画。各类植被的整体造型趋势，都是其生长过程的映射，大部分的树木都会呈现出中段收紧、上下伸展的造型态势。

根系主要指的是游戏中裸露在地表之上的植物根系。植物根系造型呈曲线缠绕分布，常形成前后遮挡的空间关系，塑造根系需注意前后的虚实处理以及质感刻画。

树干是以不规则圆柱堆叠状分布，如图 7.13 所示，塑造重点在于表面质感，树干的表皮有沟壑、树瘤、寄生植物和青苔等肌理，其中新鲜的青苔偏绿，干燥的青苔偏灰蓝，这些都可以丰富植被刻画的完成度。

树枝的造型特征主要以段落式生长为主，枝干的变化要遵循由大到小和从粗到细的变化，表现好主干到分支的生长趋势，不仅能够说明构图的趋势，也可以很好地去模拟自然界中树的长势。

叶片在游戏中多以片状贴图表现，玩家观察到叶片一般是先从整体轮廓再到具体叶片细节。进行叶片内容的原画设计，需从整体形态、单片的轮廓和质感透光性三个角度进行考虑。在借助笔刷手段刻画的同时也需要运用虚实手法，重点围绕着剪影和

图 7.13　树干

明暗交接线区域的轮廓进行塑造。

植被类别的选择，需要根据地理因素进行推导。例如，高海拔区域的植物多以低矮灌木和大型针叶乔木为主；温润多雨的地区则常常会遍布芭蕉类、蕨类植物、榕树等。另一方面，植被生长姿态也常常受到外部环境的影响，例如，峡谷中的树木就受到风的影响有着明显的生长朝向。

7.1.3 水

与现实世界的江河湖海一样，游戏场景中的水元素也有着各式各样的表现形态。静态水与动态水，是我们在制作场景水元素之前的基本判断，两者之间的塑造关系也截然不同。

湖泊、水洼等静态水元素，在游戏中更多是以镜面反射贴图表现。如图7.14所示，场景内容物在水面形成倒影并且受到部分光照因素影响，能够塑造出场景的宁静感。静态水面的刻画关系较为简单，主要以岸边景物的镜面反射作为塑造内容。水岸交接轮廓线需要准确表现出岸堤空间关系，同时水面也会受到光色影响形成虚实变化，离岸越远的反射细节会越模糊，越接近天色。

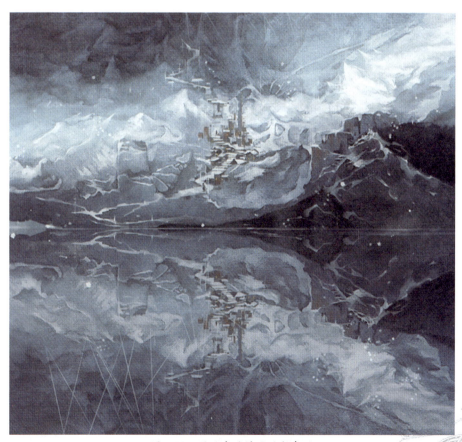

图 7.14　原画中的镜面反射表现

陆地上常见的溪流、江河、瀑布等动态水元素，如图7.15所示，在游戏设计中往往会与地貌、构图等场景动线保持一致，注重其与游玩路径之间的引导关系。这类动态水元素的制作侧重于线的表现，需要根据地形特点，对水流动方向和流动速度进行大致描绘。依照由高及低的流动原理，配合水岸两侧地貌。如图7.16所示，利用流水曲线的节奏变化进行水流绘制，营造动态美感，同时借助撞击岩石水花喷溅程度来描述水流的急缓。

图7.15　瀑布

图7.16　溪流

在航海冒险游戏里，玩家旅行途中会遇到极端的气候因素，海面呈现出剧烈的动态变化，汹涌壮观的海浪构造出磅礴恢宏的场面，渲染游戏紧张的氛围。在此类设计中，水元素的绘制更侧重于海浪的表达，需要从海浪波面、波峰的几何面分割开始，

通过对浪花、泡沫以及水面透光质感的描摹准确表达出海浪质感,同时保持海浪整体造型走势与风向一致,在绘制过程中处理不同海浪之间的大小呼应和节奏关系。

与波澜壮阔的海面不同,游戏的海底则可以是另一种氛围:深蓝色的背景之中,浮游生物闪烁着幽冷光芒,成群结队的鱼群和巨大海兽身影穿梭在海底遗迹之间若隐若现,构造出宁静幽暗的奇幻空间。如图 7.17 所示,水下环境的水元素,主要通过气泡、浮游物、洋流等具象化内容表达,需注意光在水下会形成一定的散射效果,水下空间近实远虚的层次纵深关系也会更加明显。

图 7.17　海面与海底原画表现

7.1.4　云雾

万里苍穹之上的云,时而柔美轻盈、洁白无瑕,时而翻滚奔腾、排山倒海,承载着古人无数的幻想与信仰。如图 7.18 所示,云是游戏当中重要的场景表现内容,通过不同状态的云元素,运用能够营造出各式各样恢宏大气的场景。早期游戏中的云多以天空盒、贴图的形态展现,次世代游戏也会以粒子效果渲染动态变化的云朵。云是由飘浮在空中的水蒸气构成的,游戏中云的设计,也需要根据其本质,从固有色、剪影轮廓和体积造型三个维度进行思考。

云的固有色彩以白色或者灰色为主,相对单一,在不同时间段的云,色彩容易受到天色影响,因此在绘制云之前先要确定天空底色(晴朗或多云、正午傍晚或者晚上),进一步以判断云的固有色在各类光照环境下的变化。

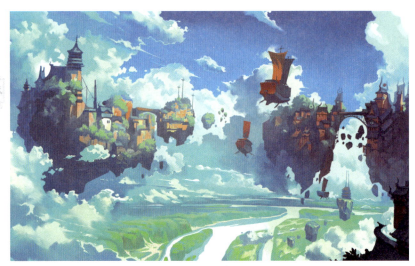

图 7.18　云雾场景

塑造云的剪影，往往需要师法自然，观察云的轮廓变化。如图 7.19 所示，云的轮廓特点是质感轻柔且不稳定，容易受到气流影响而产生形变，因此在塑造云的形态时，需注意其轮廓有虚有实。实面向风，轮廓饱满且清晰；虚面背风，轮廓柔和而缥缈。

观察天空，会发现云有着多样化的层次与体积类型，我们在此将其归纳为片状云和体积云。片状云在画面中呈薄片状，注重轮廓剪影和色彩的表现；而体积云则多以不规则球形堆叠构成，体积云的绘制需要在明确云彩固有色和环境光照的前提下，区分受光面与背光面进行刻画，其中的体积感塑造与虚实变化处理尤为重要。游戏世界里的天空中的云彩，常常是由片状云和体积云相互穿插、堆叠构成的。

图 7.19　云单体

由于云容易受到气流影响的特点，我们得以设计出云彩造型各异的形态，例如，块状云、丝状云、漩涡云团等，如图 7.20 所示，让游戏场景的画面内容、构图语言与镜头运用更加富有变化。在壁画当中常常能见到的灵芝云，就是绘画者对云形态的主观归纳。

图 7.20 云和气流

雾在游戏中常用以强化画面的虚实效果,营造场景的神秘感。如图 7.21 所示,游戏常见的雾元素运用包括水雾和沙尘。场景原画中的雾气效果可以通过半透明的笔刷直接塑造,与环境色彩协调一致,结合光照刻画出丁达尔效应,营造画面消逝透视效果,强化空间通透感与环境氛围。

图 7.21 雾气

7.1.5 风

风作为游戏中常常出现的动态场景要素，却又无法直接呈现在画面中，往往会借助树叶、雨、飘带、尘埃、云雾等场景要素进行间接表现。风也常常作为游戏玩法设计的一部分，或是作为玩家路径提示，或是直接作为玩家角色飞行手段，用以具体的关卡设计。

在场景的概念设计中，风元素主要用于画面中的气韵构成，以营造画面整体的流动关系，赋予场景原画动态感。设计师会在构图设计的同时，以左右、上下、内外三种朝向进行风-气韵的设计。同样，风的朝向也并非单一不变，可以运用相互穿插、重叠甚至相互对立的风元素，来让场景动态更加复杂多样。如图7.22所示，与聚光灯的作用类似，风元素常用于处理画面中场景元素的主次关系，以动态思维构思画面布局，对场景内容进行位置上的排布控制，优化构图。

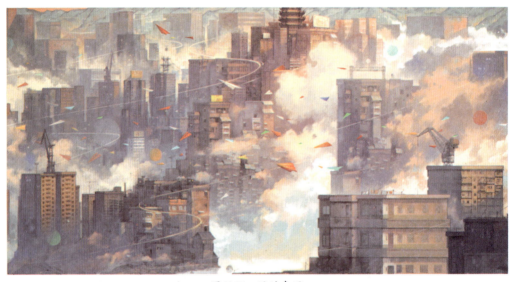

图 7.22　风的表现

7.2　场景元素课后作业

7.2.1　场景创作：林中小屋

以林中小屋为题，以森林、小型建筑为主要画面内容进行创作练习。要求绘制以中近景为主的场景概念图，突出植被造型设计、完善材质细节刻画的同时，考虑光影和气氛的营造，并通过场景元素的有序整合，构思画面主次关系，让观者能够根据作者的画面顺序设计进行阅读，如图7.23～图7.25所示。

图 7.23 作业案例一

图 7.24 作业案例二

图 7.25 作业案例三

第 7 章 场景元素

7.2.2　场景创作：群山之城

以群山之城为题，以荒原地貌为基础场景元素，表现一组大漠群山之间的古城。要求以远景为主，体现场景的宏大观感，同时考虑建筑群和地形之间的结合，以及不同时间光照所影响的色调关系，如图7.26～图7.28所示。

图7.26　作业案例一

图7.27　作业案例二

图7.28　作业案例三

**数字游戏
场景设计**

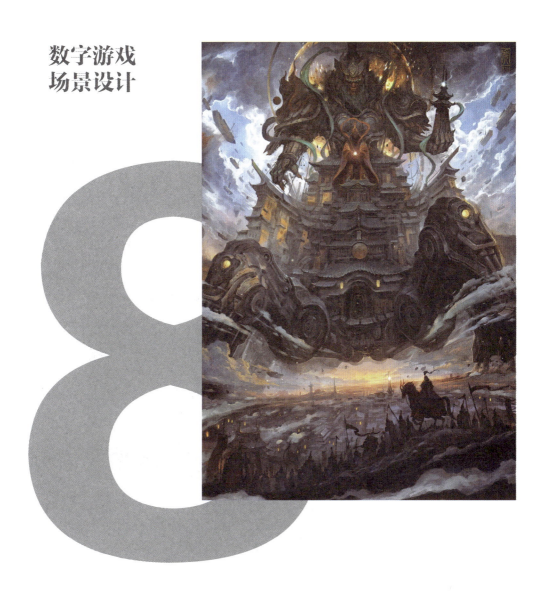

第 8 章 | 光影与色彩

8.1 光影构成

8.1.1 光影原理

光影是营造画面氛围的有效工具，也能够强化场景的空间表达。游戏制作中，设计师可以通过光影手段，强化氛围与空间的代入感，营造出或是温暖，或是冰冷，或是恐怖，或是宁静的场景。如图 8.1 所示，光影之于场景，主要通过明暗分布，对场景的整体光照效果和阴影面积进行控制，进而完善场景的明暗、虚实层次表述。

图 8.1　破晓光影

光影的成像原理与线性透视有着高度的一致性，本质上都是通过一个发光点与无数条射线构成的放射形态，如图 8.2 所示。进行光影设计首先需要考虑光源和物体之间的空间关系，进而通过光足、影线来划定阳面和影面之间的大小比配。

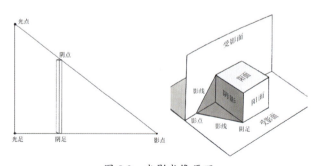

图 8.2　光影成像原理

通过对光源位置和强弱的主观调整，我们得以在游戏场景中设计出各式各样的光影体验，如图 8.3 所示。

图 8.3　光源位置与光影体验

在场景制作中，可以把光照状态分为四个类别：聚光、平行光、点光和环境光。

1. **聚光**

聚光指的是光源离受光主体较近，光线呈放射状分布，常见于室内环境。如图 8.4 所示，点光源由于其放射状分布特点，高光区域集中，影线往光源方向聚拢，离光足越近的区域越亮，受光区域逐渐向画面边缘衰减，形成类似于舞台灯效果，能够带来明确的聚焦感，强化场景中主次内容的虚实关系。

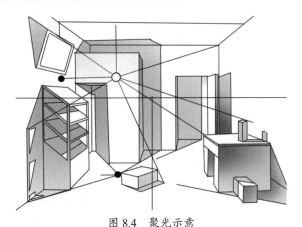

图 8.4　聚光示意

2. **平行光**

平行光指的是类似太阳光，光源较强烈且离受光主体即画面内容较远，光线呈平行状态分布且没有衰减现象，常见于户外光影形态。如图 8.5 所示，在平行光环境下，影子方向以一致的朝向平行分布、自然。

3. **点光**

点光指的是光源强度较弱且呈散射状态时，会形成的点状光形态。如图 8.6 所示，点光源常常呈点状分布，运用在场景画面中的暗部，离点光源近的物体会形成微弱的轮廓受光效果。

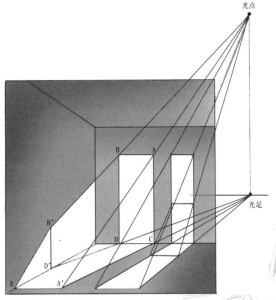

图 8.5　平行光示意

4. 环境光

环境光指的是当户外光源强度较弱但覆盖范围较广时，所形成影响整体环境的全局光照状态。如图 8.7 所示，环境光主要以天光即日光散射在天空或雾气所形成的色彩作用于整体环境，会照亮场景中的所有对象，并在物体夹缝之间形成晕影。

图 8.6　点光示意（横向观看）　　　　　　图 8.7　环境光示意

8.1.2　光影运用

游戏场景中的光影，往往都会采取两组或以上的光源，结合平行光、环境光、聚光、点光等多种手段组合使用。光源的搭配，首先需要用明确的主次关系，设计师会以聚光或者平行光作为主光源，搭配以环境光或者点光的辅助光源来营造画面。

游戏中的户外场景，主要借助全局环境光进行控制，通过模拟不同时间段的天光和背景色彩，能够营造出各式各样的环境氛围。如图 8.8 所示，在概念场景的制作中，环境光是色彩绘制的首要考虑因素，光源颜色会对场景所有对象的固有色产生影响，从而让画面更加整体，色彩协调统一。

在模拟经营、策略类游戏类型中，玩家以上帝视角进行游戏全局控制，需要让画面中的设计内容能够比较清晰完整地呈现在玩家眼前。如图 8.9 所示，此类型游戏通常会采用平行光布局策略，光影服务于造型表达，既能够还原户外真实光影，也能够较

为平均地表现设计细节。美术资产的设计流程中，场景单体部件与地图沙盘设计也常使用接近日照的平行光进行打光处理，我们称之为日光，一方面能够减少特殊环境光对于物体固有色的影响，另一方面也能够比较清晰地表现出物体的体积结构。

图 8.8　游戏户外场景

图 8.9　策略游戏的平行光布局

在一些氛围紧张的游戏流程里，为了让玩家注意力更加集中，如图 8.10 所示，设计师常常会模拟舞台灯光布局策略，把主光打在角色身上，突出临场氛围，从而强化玩家的代入感。在场景概念设计中，利用聚光原理营造场景氛围是最常用的手法。聚光效果主要运用于场景画面中心的主体物，光照在主体物上形成强烈的明暗对比，并逐渐往四周衰减，融入环境色中，结合场景中的雾气、雨水、浮沉等环境元素，塑造出氛围强烈的场景画面，同时能让画面的叙事主次、虚实关系更加明确。

图 8.10　舞台灯光布局

游戏中的点光源，主要运用于太空、海底、夜晚等弱光环境中。如图 8.11 所示，点光源是画面的调节剂，通过合理的点光

图 8.11　点光源示意

布局，能够让画面的明暗分布、冷暖色彩更加均衡；作为画面明显的点元素，通过疏密对比、大小呼应等构成手段，点光源也能够进一步优化场景的整体构图。

游戏借助画面进行叙事，而画面借助光影进行表达，通过对光影强弱、位置的控制，我们得以在各类情境中营造特定的氛围效果。如图 8.12 所示，游戏中宏大的战争、灾难场面，设计师会把光源放置在地平线上，结合荒凉的地面和乌云翻滚的天空，藉此营造画面的压迫感、史诗感；如图 8.13 所示，游戏中正向美好的情景，设计师会采取平行光，结合亮色曝光手段，让画面更加明媚柔美。

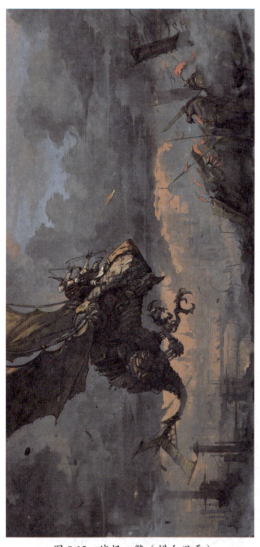

图 8.12　战场一瞥（横向观看）

图 8.13　晨光（横向观看）

如图 8.14 所示，在大雨滂沱的未来霓虹都市，设计师会让角色背向朝光，利用雾气和雨水所造成的点光源散射，表现角色的孤独感。如图 8.15 所示，面对阴森恐怖的上古遗迹，设计师会让户外的光源从缝隙中穿透，积聚在角色身上，渲染四周场景的神秘感与危机感。

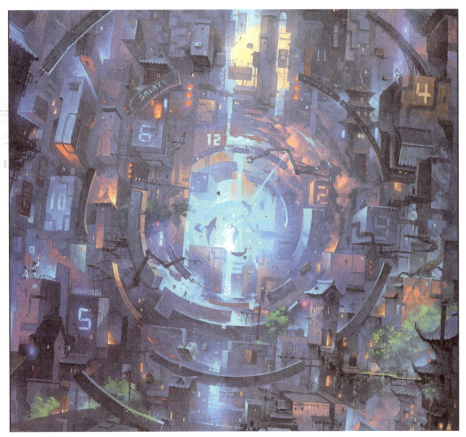

图 8.14 霓虹都市

图 8.15 遗迹

8.1.3 场景光影课后作业

在场景方块构成练习的基础上，我们可以通过光影来处理空间中的素描关系、主次关系和虚实变化。如图 8.16 所示，先设定好主光源和辅光源的位置及强弱关系，进而以明暗色调区分画面中受光面、承影面和背光面之间的比例，强化画面中心的明暗对比，弱化画面边缘的细节处理，塑造出聚光衰减效果，并通过近实远虚的思维处理画面层次，越远的区域色调越接近底色，从而优化画面的整体构成。

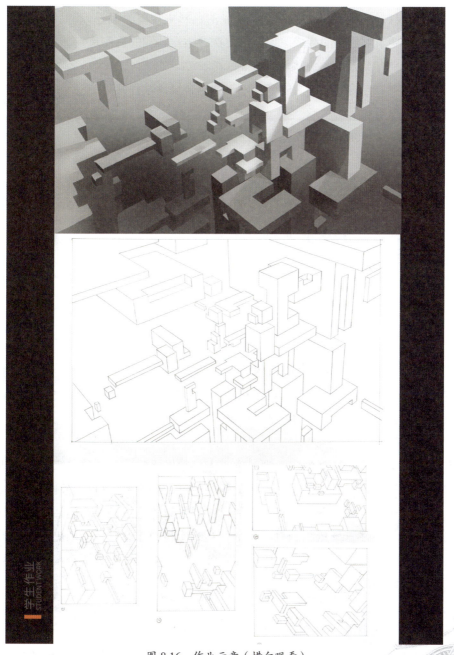

图 8.16 作业示意（横向观看）

8.2 色彩氛围

8.2.1 色彩原理

场景设计中运用色彩,首先需要对色彩概念有明确的认知。色彩是人类感知世界的视觉形式之一,也是能够引起人们情感共鸣的重要因素;色彩建立于个人生活经验之上,每个人都有着明显的色彩主观审美偏好。因此,我们需要了解色彩的构成原理,借此探寻大众共同的色彩审美愉悦,塑造具有美感和创新意识的场景色彩表达。

色彩原理主要包括几组不同的概念,下面结合设计软件常见的色环工具进行说明。

色相、明度和纯度是色彩的基础属性,如图 8.17 所示。

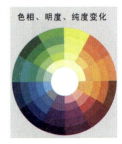

图 8.17 色环

1. 色相

色相指的是各类色彩所呈现出来的具体面貌。色环中的每一个格子都代表着一个色相位,各种色相是由射入人眼的光线的光谱成分决定的,在场景绘制中,色相位主要用于区分色彩冷暖和描述具体的固有色。

2. 明度

明度主要指色彩的亮暗程度。色环由内往外,色彩明度依次降低,外圈色彩明度低、颜色稳重,内圈色彩明度高、颜色轻盈。场景绘制中常以黑白灰三个层次指代色彩之间的明暗关系。

3. 纯度

描述的是颜色的饱和程度。场景绘制往往采取多种纯度控制手段,通过低饱和度色调和艳丽色调相互穿插比配,可以组织画面色彩变化节奏,制造视觉感官刺激。

冷色、暖色和中间色,是构建色彩的基本原则。

4. 冷色与暖色

依照人们对色彩的物理性的心理错觉,人们常以冷色系、暖色系来对色相进行归类,红橙黄为暖色,绿青蓝为冷色,各类颜色根据冷暖变化递进,呈环状分布,左侧为冷,右侧为暖,构成了图中的色环布局。在印象派的笔下,现实生活中的色彩往往冷暖相互交叠,需注意场景绘制时,单个色彩的冷暖并非绝对概念,更多是通过搭配与对比来构成冷暖色关系。如图 8.18 所示,作者提取名画中的色调搭配,转移运用到了自己的方块色稿训练中。

5. 中间色

通过对色环的观察,我们会发现除了左右差异明显的冷暖色系之外,还有一些特殊色彩——黄色和紫色,处于色环的中间区域,称为中间色。中间色的特征,在于其

非冷非暖、可冷可暖的不稳定性，不恰当的中间色的运用，容易出现画面显脏的问题。

互补色与同类色，是场景色彩搭配的常用概念。

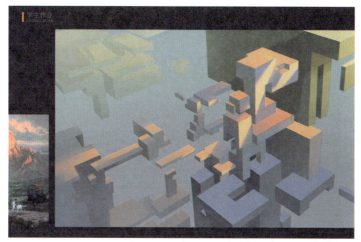

图 8.18　色调练习

6. 互补色

互补色是色彩组合搭配的常用方法，指的是色环当中相互对立的冷暖颜色，例如，橙与蓝、红与绿。如图 8.19 所示，互补色搭配能带来强烈的视觉刺激，常用于强调画面中心，加强场景色彩节奏变化。

图 8.19　互补色示意

7. 同类色

同类色指的是色环当中相邻的色彩，例如，青绿蓝、红橙黄。同类色也包含色相

位、明度和纯度相邻的色彩。如图 8.20 所示，常用于塑造画面色彩渐变过渡，加强场景明暗层次、虚实、景深。

图 8.20　同类色示意

固有色与环境色，是判断色彩的基本依据。

8. 固有色

固有色指代物体原本的质感色彩表现，场景绘制中常用于表述物象细节的颜色质感。如图 8.21 所示，单体部件设计往往会强调固有色搭配。

图 8.21　固有色示意

9. 环境色

环境色指的是光照与背景所形成的整体色彩氛围，场景绘制中决定着整幅图的画面色彩基调，如图 8.22 所示，概念设计往往会偏重于环境色氛围表述。

图 8.22　环境色示意

万物原本的颜色各有不同，受到各式各样光照的影响，进一步构成了现实世界色彩的千变万化。例如，一颗固有色为绿色的苹果，在暖光环境下受光面呈暖绿色，到了背光面明度变暗、饱和度降低，色相也会往冷色调的青绿色偏移。场景色彩的学习要点，需要在了解色彩属性的前提下，根据光影原理和冷暖规则，合理提取色彩进行搭配，最终能够制作出既符合现实原理，又能够体现审美高度的场景色彩。

8.2.2　色彩心理

现实环境中的色彩，能对人的情绪带来显著影响。如图 8.23 所示，在红色的场景中，人会血压升高、心跳加快，更容易进入到亢奋的状态；而蓝色场景则会让人更容易进入平静的情绪。

基于各类颜色的物质印象，冷色系和暖色系常常给我们带来截然不同的温度错觉，红色、橙色和黄色带有暖和感，紫色、蓝色和绿色则有寒冷感，这种印象并非真实的物理温度，而是与我们的视觉与心理联想有关。冷暖色系的差异也带来温度之外的其他感受，例如，冷色更通透，暖色更饱满；冷色更湿润，暖色更干燥；冷色显得开阔，暖色则有迫近感。

色彩的明度和纯度变化也能带来色彩不同的心理印象。色彩明度能带来重量感差

异，暗色显重，明色显轻；色彩纯度能带来密度上的不同感受，饱和度低显得柔软稀薄，饱和度高则显得色彩浑厚、密度更高。

图 8.23　色彩对情绪的影响

　　游戏中对于色彩心理的运用经常体现在场景氛围色选择上。设计师常常使用高明度、高饱和度的暖色基调来表现炎热躁动的战斗场面，使用低明度、低饱和度的冷色基调表现阴冷晦暗的神秘氛围；表现天空之上的神圣殿堂，会用到以白色、金色为主

的高亮度色彩组合；表现赛博都市的雨夜，则会使用饱和度高的霓虹灯光色彩与深色都市背景做配合。

另外，为了迎合玩家的色彩惯性与偏好，色彩心理也体现在游戏场景的固有色选择上。危险场景中常常能见到类似蜜蜂、毒蛇的警告色搭配；表现毒液、瘴气等物质则常常用到绿色或者紫色；女性用户习惯于亮度较高、饱和度较低的粉色系，我们会在女性倾向的游戏中见到纯洁、柔美、温暖等色彩印象所构造的场景设计；男性用户则偏好纯度和明度居中的稳重色彩，男性用户为主的游戏往往通过厚重写实的色彩呈现；低年龄层用户则更容易受到高纯度的色彩的吸引，教育类游戏产品常通过糖果色搭配来集中低龄用户的注意力。

色彩的使用会很大程度受到设计师自身色彩认知的影响。当我们去欣赏画家的作品时，会发现每个创作者都有自己的色彩偏好，我们称之为色阈。以梵高和莫兰迪为例，通过对其作品色块的提取对比，我们能够很轻易地发现两者用色上的差异：莫兰迪强调色彩的整体性，用色更加谨慎细腻，常使用中间调偏亮、偏灰的同类色调组合，让作品的冷暖变化柔和协调，体现出宁静永恒的观感；梵高强调色彩的差异化，用色更加天马行空，常使用浓烈的对比色组织画面，在色彩明度和纯度上的变化范围更大，作品色彩充满了跳跃的节奏变化，体现出强烈的生命力。从游戏场景设计的角度，创作者一方面需要拓宽自己的用色习惯，色彩有迹可循且色域宽广，能够适应不同类型的游戏项目需求；一方面也要发挥主观创造力，形成明晰的色彩风格，在符合大众审美的前提下让自己的作品更加有辨识度。

8.3 场景色彩运用

8.3.1 场景概念色彩案例

如图 8.24 所示，场景概念主要以描述场景部件和环境氛围为主，优先考虑环境色的营造。

图 8.24 概念色彩案例

图 8.24 （续）

8.3.2 场景部件固有色搭配案例

如图 8.25 和图 8.26 所示，场景部件设计主要通过固有色搭配，明确表现设计物的功能属性和视觉特点。

图 8.25 固有色搭配案例一

图 8.26　固有色搭配案例二

8.3.3　方块场景色彩课后作业

结合色彩原理，我们对场景光影练习作品进行上色，以冷暖用色营造不同的场景色彩氛围，如图 8.27 所示。

图 8.27　色彩练习（横向观看）

通过色相/饱和度工具（快捷键Ctrl+U）调整出饱和度和明度适中的冷色或者暖色颜色，作为画面的背光底色（环境色），从而快速对整个画面进行定调。

在底色的基础上，进一步对受光面进行配色和刻画，需注意受光面和底色两者之间互呈冷暖对比关系。主体受光面和背光色彩，两者构成了场景的主色、辅色。

根据近实远虚的大气透视原理，画面近景明暗对比越强、颜色越重、色彩饱和度越高，远景则亮度和明度逐渐往中间值靠拢，慢慢融入背景的底色之中。明确了画面的整体色调变化，以同类色手段加入更多的色彩细节，优化纵深关系；以对比色手段强化画面中的色彩对比，提升视觉节奏。

塑造整体环境色的同时，可以在画面中加入不同固有色，进一步加强画面的层次丰富度。需注意固有色的选择，是建立在环境色冷暖调的影响之下，同时应考虑通过固有色之间的明度差异，通过组织画面黑白灰层次的对比关系，让画面视觉中心处于高对比的状态，从而提升画面的构图层次。

**数字游戏
场景设计**

第 9 章 | 古建筑设计

中国古建筑的设计理念可概括为八个字：顺势而为，因势而生。即立足于建筑所处地形的走势来设计，要求对自然环境的改变最小，保证建筑本体和周边环境相映成趣、浑然一体。

古建筑的高、中、低三级层次要求区分明显，从而构建出高低错落之感。一座层次分明的古建筑往往低处有回廊和台阶，中层有纵向的柱子、横栏和窗台，高层则是风格各异的屋顶。层次分明的建筑无论近看还是远看都显得结构清晰，好看得耐人寻味，如图9.1所示。

图 9.1 《汉宫春晓图》

建筑结构的把握和设计需要我们多多关注古建筑设计，通过游览景点和收集照片等途径获取灵感。不仅要收集国内的古建筑照片，别国的也可以参考，比如日本对中国的唐宋等早期建筑形制就保存得非常完好，尤以日本奈良的法隆寺和大东寺为代表。

9.1 经典建筑结构

9.1.1 斗拱

"斗拱"是中国古建筑的一种特殊结构。"拱"是在房屋搭建时,于横梁同立柱连接处的柱顶添加的承重结构,因为是弯曲的弓形结构,所以被称为"拱"。此外,拱与拱之间的方形木质结构被称为"斗"。"斗"和"拱"加上"升""翘""昂"五位一体合称为"斗拱"。斗拱采用了榫卯结构,造型结构复杂。斗拱历史悠久,早在战国时期的古物中便能见到斗拱的图样,随着朝代更迭,它也在古代工匠们的手下衍生出了多种类型。

古建筑的屋顶是非常有辨识度的一个部分,所以我们会在设计斗拱时延伸屋檐的深度,减短梁的长度,以此突出两个部分的对比:让剪影形更具有特征和识别度,同时提高设计感,让外轮廓更富有趣味性。

斗拱往往会被装饰以富丽堂皇的纹样,从而逐步成为中国古建筑中最有装饰性的特征之一。由于唐代后规定寻常百姓不得私自搭建斗拱,故斗拱也被视为身份和地位的象征,只在特定场合情况下才得以使用,这也为斗拱蒙上了神圣且神秘的色彩。地位越高的人所使用的斗拱结构往往更加复杂,这也为我们在游戏场景中更好地融入斗拱元素提供了一种切入点。

9.1.2 重檐

在古代建筑规范里重檐不能使用于民间建筑,而多见于宗教建筑和皇家建筑中。

重檐的"重"指两层或多于两层,重檐的两个屋顶在设计中往往一大一小,一高一低,由基本型屋顶重叠下檐而形成。对重檐结构归纳总结时,一般会通过线条对屋檐结构进行分析,然后通过剪影形来概括。

重檐建筑主要分为重檐庑殿、重檐歇山和重檐攒尖三大类别,其中,重檐庑殿等级最高,重檐歇山其次,再到歇山,最后到民间建筑等。

1. 重檐庑殿

重檐庑殿整体采用了向上承接的结构,它在游戏建筑等级制度中是最高阶级的一种,也是神权和皇权天授的象征,这种构造往往只能见于坛庙或宫殿。

2. 重檐歇山

重檐歇山是游戏古建筑中常用的一种结构,它的结构相对复杂,需要分层讲解:正脊是屋檐最顶上的梁木,上面有一个三角形的屋檐停顿了再连接过来,中间的三角形结构是山花,山花下面的屋檐是戗,旁边延伸的屋檐是垂脊。上述几块结构大小对比分明严谨。

9.1.3　单坡

单坡结构是一种常见的辅助类建筑，多见于陕西一带。它的下面是石头的底，上面是瓦片墙。单坡多用于建筑的侧面，为整体造型进行修饰。由于建造价格较为低廉且造型美观，单坡的应用十分广泛。

9.1.4　硬山

房子不会直接建立在地上，而是打好地基，建立在一个地台上，防止地面的下沉，与之配套的是台阶和拴马石，以及门前的石狮子等装饰品。硬山前面有三道门，中央正门会设置较高的门槛，左右侧门用于宾客进出。硬山在北方建筑中相对常见，南方则是悬山。

9.2　受力分析

9.2.1　界画参考

界画是中国绘画中的一个特色门类，在作画时使用界尺引线以保证线条的准确，线稿绘制结束再进行上色。如今，界画常被用于制作场景的设计图纸。传统古建筑的结构错综复杂，所以学习和借鉴古建筑的界画图纸能够帮助我们更好地理解建筑的组合结构和连接方式。

9.2.2　榫卯结构

以木头为主要材料的中国古建筑多使用榫卯结构进行固定，其中也包括上面所说的斗拱结构。榫卯结构的精髓在于木头的凹凸和穿插关系严丝合缝，从而达到不用一颗钉子依旧可以保持建筑稳定性的效果。

9.2.3　荷载作用

对于建筑结构的荷载作用，作者将结合以西施为主题的《王者荣耀》建筑设计案例进行分析，如图9.2所示。此外，下面的案例还包含顶部造型、结构互侵关系、不同材质的结合和对比关系等要点。

西施是越国女子，其对应的江南风格小型建筑自由灵活。因为潮湿多雨，屋顶坡度陡峻、翼角高翘。秀丽灵巧的风格下，建筑的装修细致富丽，附有许多雕刻彩绘。

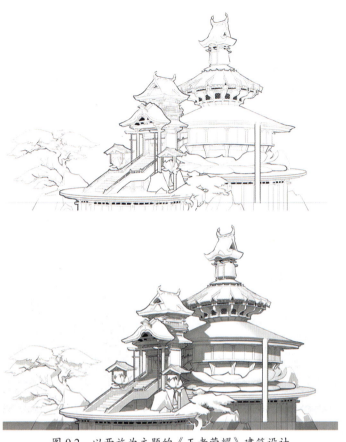

图9.2 以西施为主题的《王者荣耀》建筑设计

屋顶的设计——主体的圆形建筑使用了两层圆攒尖屋顶,其特点是屋顶为锥形,没有正脊,顶部集中于一点,即宝顶。这种顶常用于亭、榭、阁、塔等建筑,在日本则常用于茶室。圆形攒尖顶最常用于圆形亭子,起到上下呼应的作用,用于贴合为西施设计园林风格再合适不过了。整体上使用了二重檐圆形攒尖形制,层层向上,同时在设计时也注意到了外形的变化,第一层和第二层在大小变化的同时也设计了不同的斗拱。在第二层屋顶上还设计了插入屋顶的小窗檐,用于增加设计的趣味性。

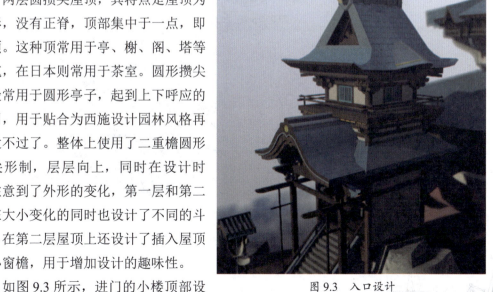

图9.3 入口设计

如图9.3所示,进门的小楼顶部设计了歇山顶,歇山顶的垂脊与戗脊在连接处出现了停顿,就像在平滑的线条上停顿一下。前后两面的正坡和左右两面的侧坡使用了不同的材质。正脊上榫卯咬合的部位需

要加大重量以保持正脊的稳定性。作者把吻兽设计成了一尾鲤鱼，使其更加契合西施的气质。翘起的鱼尾和屋顶的飞檐相映成趣。

如图 9.4 所示，在原画阶段作者就使用了不同材质的对比——建筑整体使用了三种材质：屋顶蓝色的琉璃瓦、白色的墙面、木质的柱子和斗拱。木头也可以分为不同的材质：上了漆的木头和没有漆的木头。上漆的木头颜色会更深，表面也会更光滑。如图 9.5 所示，两种木头的交替使用，再搭配上木头雕花，使得建筑的细节更加丰富，多种材质的对比也更明显。

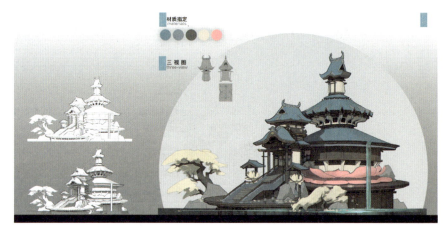

图 9.4　不同材质的对比 1

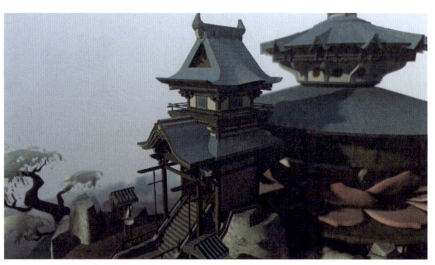

图 9.5　不同材质的对比 2

重力（X 轴向、Y 轴向、Z 轴向）的分布——中国传统木结构是由柱、梁、檩、枋、斗拱等大木构件形成框架结构，承受来自屋面、楼面的荷载以及风力、地震力等外力的结构体系。屋顶的重力利用斗拱层层向下传递，探出成弓形的承重结构叫拱，拱与拱之间垫的木块叫斗，斗上加拱，拱上加拱，层层叠加，起到支撑作用。斗拱使得屋檐能够大大超出墙面，为建筑整体的一级型提供了起伏。

9.2.4　古建筑课后练习

根据本章学习的内容，绘制出 2～3 个注重剪影构成的中式古建筑，其中每个建筑分别有 2～3 层。课后练习需注意以下几点。

（1）三大体块的组合。

（2）剪影形中要有明确的几何组合。

（3）横向、纵向、竖向即 X、Y、Z 三个轴向的节奏变化。

9.2.5　案例分享：后羿（典韦）建筑 ①

作者通过对《王者荣耀》中后羿这一角色的原画设计进行分析，提炼出远古祭坛、太阳神、岩浆、旌旗等意象，进而将视觉特征定为远古神圣、富丽堂皇、庄严威武。初稿的设计融合了神像、火山、军营等元素，但略显琐碎，不能突出主体建筑。在对初稿进行删减的基础上，作者选择以传统的飞檐式木制建筑为主体，设计了如图 9.6 所示的第二版。

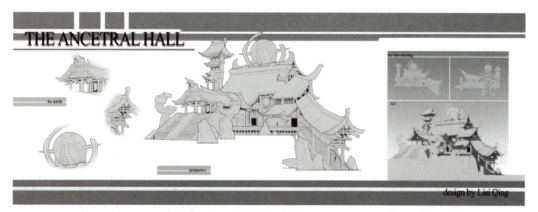

图 9.6　线稿

第二版建筑设计由四个部分组成：中间的中心主体建筑，正门处的带有威武的石阶的大殿，右侧观赏性质的长亭，以及左后方独立的瞭望台。四个部分有主次之分，体块面积和形状也有较大的区分。这一版的修改不仅能将层级拉开，而且各个部分的功能性也得到了很好的区分体现。作者还通过一些装饰来突出后羿的形象主题。从后羿的技能和武器中提取"灼日之矢"和"火凤凰"的元素，确定了以太阳纹和凤凰纹为主的装饰纹样；再加上后羿最具特征的"射日"，从而在装饰上采用了弓箭和太阳的意象，装饰物形态则参考了现实中的祭坛和浑天仪。

如图 9.7 所示，作者在上色时从后羿角色原画中提取的色调进行了再设计。建筑整

① 该系列案例以《王者荣耀》内的英雄角色为设计主题，针对每个角色的性格以及技能特点来设计其专属建筑。

体色系偏暖，用青瓦红木加上红黄二色加以点缀。如果以红色作为主色，会导致整体颜色太焦，而且不符合现实世界中的建筑颜色，所以最终选用了常识中的青瓦红木建筑。飞檐部分，为了中和整体的暖色而采用了偏冷的紫，不仅冷暖呼应，也能作为黄橙的补色使得整体颜色观感更加丰富。

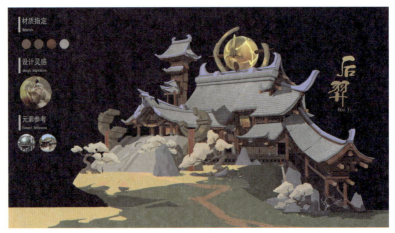

图 9.7　原画色彩设计

在建模时，需要考虑到原画设计上的不合理带来的问题。原画阶段，作者没有考虑到许多空间的处理方式和真正的透视关系，而是单纯追求平面上的美观。这一类问题值得我们在前期设计中思考并且设法规避。

如图 9.8 所示，三维建模的过程相当于在原画基础上进行了二次设计，使之更加符合三维空间的逻辑性，将抽象的东西具象化，也将许多原画上含糊不清的细节一一理清，更清晰直观地进行呈现。所以在建模中，作者对右侧长廊的透视结构做了修改，并且将原画中一体的屋顶分为更符合常识的双层屋顶结构。

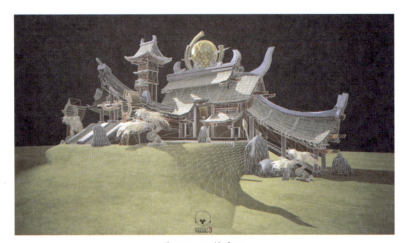

图 9.8　三维成品

后期，作者在后羿建筑设计的基础上修改出了典韦"蓝屏警告"的版本，如图 9.9 所示。后羿的设计中许多在远古时期看来十分先进的装饰物可以与现代科技进行结合，

例如，将祭坛改为典韦的耳机，耳机之间和浑天仪雕像投出了电子投屏等。蓝黄的配色正好也贴合典韦蓝屏警告皮肤的气质，从而切合主题。

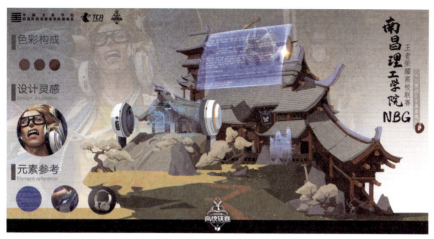

图 9.9　原画成稿

9.2.6　案例分享：奕星建筑

奕星是唐朝长安城以棋技闻名内外的少年，虽处漩涡之中，但他毫不理会人们的议论纷纷，仍全神贯注于对局。唐朝的建筑特征规模宏大，气势磅礴，形体俊美，庄重大方，整齐而不呆板，华美而不纤巧，舒展而不张扬，古朴却富有活力。

如图 9.10 所示，第一版设计中为了将王者荣耀中的角色奕星最核心的特色"棋"凸显出来，并且与唐朝气魄宏伟、严整开朗的建筑进行融合，作者在建筑设计中加入了棋盘、棋子等元素，并结合古建筑特征，用"奕"这样的题字表现角色和建筑的特色。

图 9.10　设计阶段稿一

如图 9.11 所示，第二版设计中，作者根据建筑空间的排布优化了建筑结构，使其构成简练，形体更加稳健，并且进一步优化了棋子插入建筑中的结构合理性。通过"棋""博弈"等关键词，作者添加了一些符合棋馆印象的元素，如挂旗、显示"天""地"字样的牌标等。根据园林建筑的特色，作者将山石树木与建筑结合，让整体建筑完整庄重大方，仿佛奕星居于其中俯瞰长安城，寻其对手。

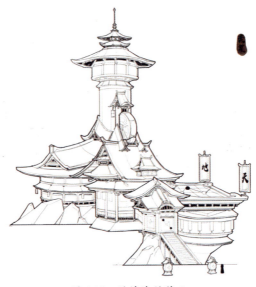

图 9.11　设计阶段稿二

如图 9.12 所示，在第三版设计中，为了完善整个建筑的剪影与设计合理性，利用树石进一步丰富了画面，去掉了立牌这样繁杂无意义的设计，并在入口处增加了一个平台。

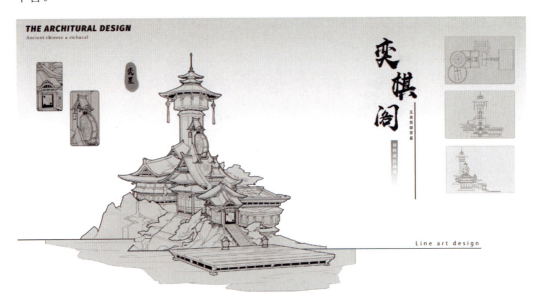

图 9.12　线稿成品

如图 9.13 所示，考虑到后续建模，作者对原画中一些不合理的设计进行优化，从多种角度来思考设计区块的分布，处理好建筑形体的美感，三维渲染图如图 9.14 所示。

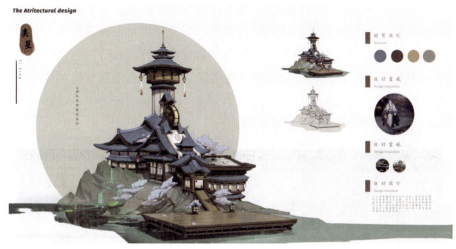

图 9.13　原画成稿

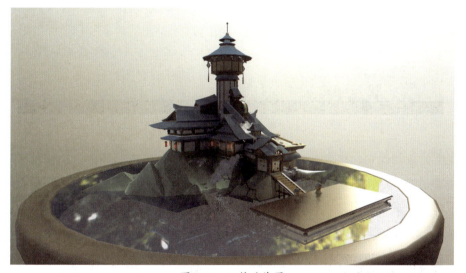

图 9.14　三维渲染图

9.2.7　案例分享：上官婉儿建筑

疏影无声乱寒墨，瘦之有叶翻秋空，《王者荣耀》中上官婉儿的修竹墨客皮肤塑造了一位充满侠女风范的墨客形象。从"竹"和"毛笔"两大元素出发，作者联想到了制纸工坊，进而联想到卷轴、书法，以及水车等制墨工具。自然而然，水石相间、绿竹在旁的景象就跃然纸上了。

在第一版的线稿中，作者着重凸显了毛笔、水车两个要素，包括在建筑上也强调了卷轴、毛笔等物象。唐朝的建筑特点是规模宏大、形体俊美、庄重大方、多砖石建

筑、颜色鲜明，而上官婉儿的建筑也沿袭了这些特点。因为该建筑立于水面之上，所以着重添加了许多用于支撑的防水木质结构，与水面相接处则多为砖石结构。

如图9.15所示，第二版的修改中，作者从建模思路出发，删去了许多透视不合理的地方，并且去除了一些过于杂碎的细枝末节，让外轮廓更丰富有层次。对于穿插在建筑中的毛笔，作者采用建筑架构来支撑这一富有趣味性的设计，也让它更遵循建筑本身的合理性。此外，在植被上也增加了更多的层次，如石缝间冒出的青青小草、造型生动的桃树等，为整体画面增加了色彩丰富性。在卷轴的处理上，作者使用了篆体文字，辅以墨竹的水墨画，与主题更加契合。

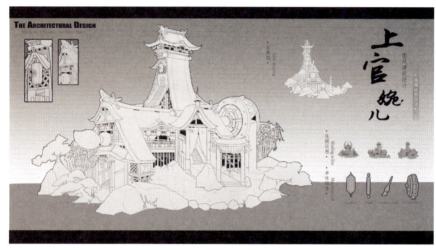

图9.15　线稿成品

在第三版修改中，作者继续整合了色彩，例如，让桃树的颜色更加淡雅清新，为水面增加了更多层次，桃花漂浮在水面上使得画面更富有情境感。另外，作者还仔细斟酌了画面中黄色的用处，让黄色出现在入口、窗户上，更好地点明建筑结构，并修改了屋顶的贴图，如图9.16所示。

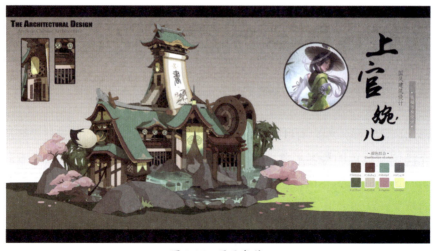

图9.16　原画成稿

9.2.8 案例分享：貂蝉建筑

本案例围绕《王者荣耀》中貂蝉的异域舞娘皮肤进行设计。貂蝉这一人物性格温柔坚强，刚柔并济，反映在建筑外形上便更偏向饱和圆润，避免过多含有侵略感的边缘。在设计前期，作者从皮肤中提取总结了方与圆、金属与布料、主副辅色白黄紫三组设计元素，以此为要点展开建筑设计。如图 9.17 和图 9.18 所示，在第一版设计中，作者通过建筑大小部件的区分与结构的层叠来突出建筑的气势和复杂感，对应貂蝉异域舞娘皮肤的神秘高贵的气质。但由于过于注重内部结构而忽视了大型的对比、建筑之间的对比以及建筑与地面的对比，结构较为单一重复，且少了些许"刚"的味道。

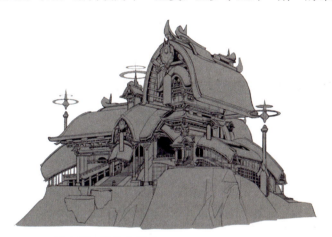

图 9.17 设计阶段稿一

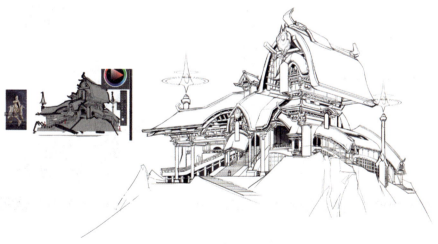

图 9.18 设计阶段稿二

如图 9.19 所示，在第二版中作者改善了相应的设计，达到了刚柔并济的观感。在结构上则更加大胆，跳出原有结构的沉闷感，并在周围添加具有相同图形的传送柱，加强了与皮肤的对应。如图 9.20 所示，最后应用皮肤配色进行搭配补充，完善最终设计。

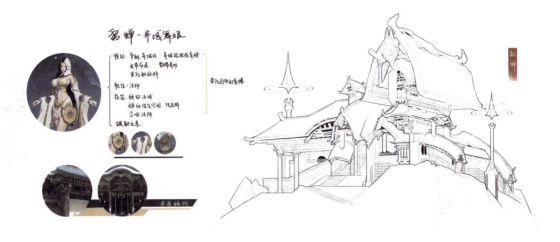

图 9.19　设计阶段稿三

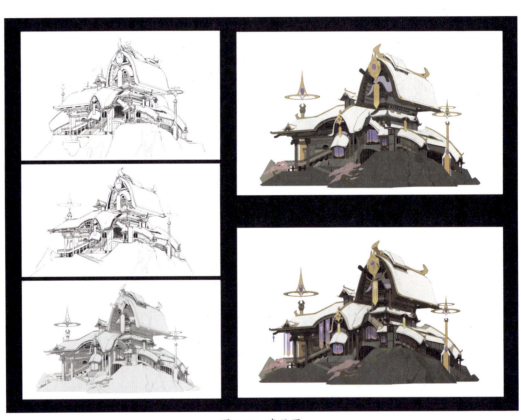

图 9.20　步骤图

线稿成品如图 9.21 所示，原画成稿如图 9.22 所示，可以看到在建模阶段，针对实际模型的效果，对建筑的边角结构、地形变化及景物布置做了进一步完善，如图 9.23 所示。

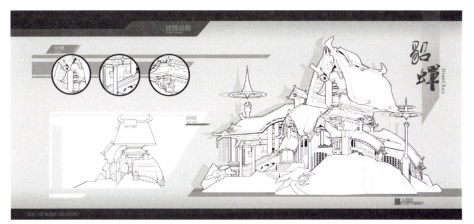

图 9.21　线稿成品

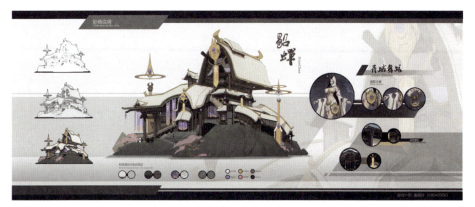

图 9.22　原画成稿

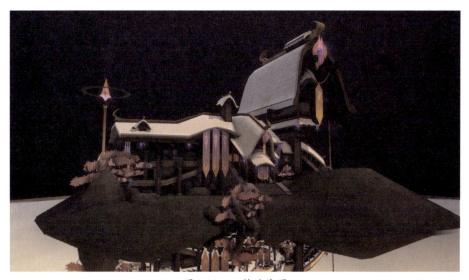

图 9.23　三维渲染图

**数字游戏
场景设计**

第 10 章 | 风格化建筑单体设计

本章以吉比特与中国美术学院合作的《一念逍遥》水墨仙居设计课程为例，探讨如何将东方审美融入游戏场景设计，以数字艺术表现传统艺术，使游戏成为中国传统文化传承创新的载体。如图 10.1 所示，课程以"奇境遇仙人"为设计主题，旨在激发同学们对天外仙人及其居所的畅想与描绘。

图 10.1　课程主题图

华夏大地的悠久历史留下了深厚的文化积淀，其中包含大量的文化意象和符号，仙人便是颇具浪漫色彩的一类。出现于神话传说、话本和戏曲中的仙人们大多隐居世外，从而引发了古人对其神秘居所的无尽遐想。人们猜想仙人或隐于深山老林，或高居山顶云间，更有甚者，说仙人居于遥远的海上仙山，无人可以企及。众说纷纭间，逐渐形成了古人对于"仙人居所"的若干主流表达。

10.1 海上仙山

《史记·秦始皇本纪》中记载:"齐人徐市等上书,言海中有三神山,名曰:蓬莱、方丈、瀛洲,仙人居之。"三座仙山即蓬莱、方丈、瀛洲,仙人居住在山上,周围环海与世隔绝。

在许多留存至今的文物上,我们能透过精湛的工艺看到古代的能工巧匠们对于海上仙山的向往和渴望。如图 10.2 所示,三门峡出土的唐代"六出海岛人物镜",镜上花纹所描绘的正是工匠心目中的海中仙岛。如图 10.3 所示,与之类似的"海上仙山"之景,也可以从唐代的另一面"吹箫引凤蓬莱镜"上找到。

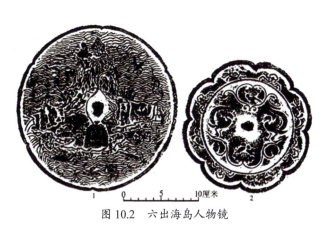

图 10.2 六出海岛人物镜

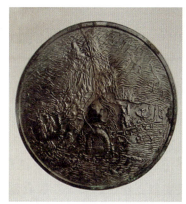

图 10.3 吹箫引凤蓬莱镜

这两面唐镜都以山、海、云雾等元素描绘仙境。仙山矗立,海浪汹涌,翻卷的浪花将仙人居所团团围住,颇具浩瀚飘渺之意境。

10.2 壶天仙境

"壶"为小,"天"为大;"壶"象征着微观视角,"天"代表着辽远无垠。"壶天仙境"的传说包含"以小见大"的哲学,以方寸之"壶"纳山河大海,这样的传说故事也包含着古人"见微知著"的智慧。"壶天"一词也可拿来形容仙境,仙山被水环绕,山呈柱状,远看像是一个巨大的壶或偃盆,这样的"壶中天"从明代画家文伯仁绘画的《方壶图》中就能看到,如图 10.4 所示。

《后汉书·卷八十二下·方术列传第七十二下》中记载了东汉时的方士费长房曾在市中见到一位卖药老翁的故事,书中就有把"壶天"作仙境的记载:"市中有老翁卖药,悬一壶于肆头,及市罢,辄跳入壶中。市人莫之见,唯长房于楼上睹之,异焉,因往再拜奉酒脯。翁知长房之意其神也,谓之曰:'子明日可更来。'长房旦日复诣翁,翁

乃与俱入壶中。唯见玉堂严丽，旨酒甘肴，盈衍其中，共饮毕而出。"

中国东方的审美意象中包含"以小见大"的艺术特点，这也是中西方艺术的区别之一。西方艺术往往喜欢将画面效果塑造得富丽堂皇、高大宏伟，来渲染气势之恢宏。东方绘画则是秉承着"以小见大"的原则，在中国画画家眼中，哪怕是路边的野草、石上的青苔还是花间的蝴蝶都有良多趣味，他们擅长通过描绘微小的事物来体现宏大的胸襟与格局。

10.3 案例分享：瑶阁

本案例以"瑶阁"为设计主题，首先设计游戏角色，继而根据角色的性格和背景设计其仙居建筑。

传说中，天帝之女瑶姬未行而亡，其香魂飘到姑瑶山后化为芬芳的䔲草。䔲草花色嫩黄，叶子双生，果实似菟丝子。女子若服食䔲草果，便会变得明艳美丽，惹人喜欢。而䔲草在姑瑶山吸收日月精华，修炼出人形，便成为人们所说的巫山神女——"瑶姬"。作为历代文人墨士所传颂的巫山神女，瑶姬为兴云降雨之神，在行走时可闻环佩鸣响。传说大禹治水时行至巫山，神女瑶姬授他治水法宝，并遣属神助之。三峡民间亦有巫山神女斩杀十二妖龙，为行船指点航路，为百姓驱除虎豹，为人间耕云播雨，为治病育种灵芝等传说。

综上所述，瑶姬的形象可以提炼为"巫山神女"和"草木精灵"。瑶姬仙居的设计便从树木出发，设计成了一座融入了江南园林式亭台楼阁的"树屋"。

如图10.5所示为作者在完成人物后拟出的仙居草

图10.4 《方壶图》

稿。在构思树木形态和楼阁布局时，最大的问题就是如何将楼阁自然地嵌入，使之与树干结构的走向相融。如图10.6所示，在后续细化过程中，设计师改变了入室石阶的走向和左侧小屋的形态，使之具有类似于"风雨连廊"的功能，还在门前加了一张石桌，为树屋增添了轻松自然的生活气息——因为瑶姬这一形象既是神仙，也是一位灵动的林间少女。

图 10.5　创意阶段草图

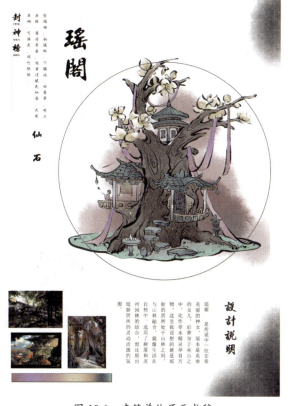

图 10.6　建筑单体原画成稿

10.4　案例分享：望月阁

讹兽是古代神话中的神兽，其身形若兔，化成人形则面容姣好，举手投足之间灵气四溢。如图 10.7 所示，本案例以讹兽"若兔"这一形象特征为设计切入点，由"兔"

联想到嫦娥的玉兔，天上的月亮，以及月亮上的桂树，故将仙居命名为"望月阁"。

图 10.7　创意阶段草图

如图 10.8 所示，该仙居场景傍水依树而建，房屋的整体设计融入了"兔子"元素——左右两个窗户作眼睛，长廊作大板牙，而房梁上的眼睛则代表着屋子的主人一直注视着长廊，观察着房屋内外的人员来往。此外，设计师还在建筑上添加了许多小灯笼和绳子作为装饰，以此来体现兔子的活泼可爱以及讹兽的"仙气"。建筑虽然本体浑圆敦实，但又因建在水上而多了几分温婉神秘。

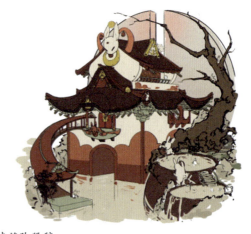

图 10.8　建筑阶段稿

为了凸显仙居建于水上，设计师将建筑的底部设计为门洞——船只可以从此处通过，停靠在长廊尽头的平台边，访客下船后沿着长廊即可抵达望月阁。而建筑后方两座半圆形屏障之间留出的通道，就是从外界进入这座与世隔绝的仙居的"一线天"。"一线天"的灵感取自《桃花源记》："初极狭，才通人，复行数十步，豁然开朗。"之所以采用两个半圆的形状，一方面是因为它既能让人联想到月辉，又能将枯树琐碎的剪影形化整，提高画面的整体感；另一方面，分开的两个半圆又像一双竖立的兔耳。因此，在选取颜色时，就将这两种联想融为一体，选用了月白与主色系结合的渐变色。

如图 10.9 所示，在设计枯树边的汤池时，设计师为来访者设定了一个规则：来望月阁拜访的旅人可以在这里稍作歇脚，也可以泡温泉，但前提是必须用幻术把自己变成一只兔子，无论何方神圣都必须遵守这个规矩。有了这一概念，自然而然就能在脑海里模拟出整个场景，想象每个细节的用途，绘制场景的过程也变得有趣了起来。

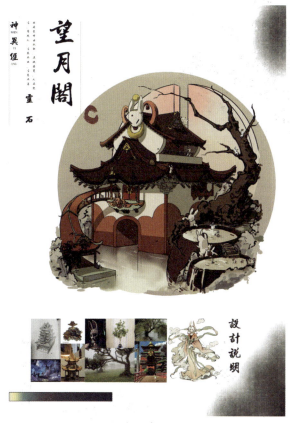

图 10.9　建筑单体原画成稿

10.5　案例分享：鬼刹殿

《山海经·北山经》有云："又北二百八十里，曰石者之山，其上无草木，多瑶碧。泚水出焉，西流注于河。有兽焉，其状如豹，而文题白身，名曰孟极，是善伏，其鸣自呼。"孟极是《山海经》中记载的异兽，其原型为北方山巅之上的雪豹。设计师为仙人孟极设计的居所名为"鬼刹殿"，为了体现角色洒脱外放的性格，仙居的建筑风格呈大刀阔斧之态，兼具异域风格。

如图 10.10 所示，图 10.10（a）为第一版的初稿设计，采取悬浮殿的形态以营造腾云驾雾的氛围，但呈现状态太过拥挤，主体建筑不明确，外形大轮廓也不够流畅。在图 10.10（b）的第二版设计中，设计师特意将雪豹元素和建筑相结合，包括主体建筑

上盘踞的雪豹、高塔机械装置的雪豹耳朵等，同时将悬浮殿改为山巅之殿，殿前设置天台，从而拉开前后建筑的空间对比，使整体建筑更有纵深感。

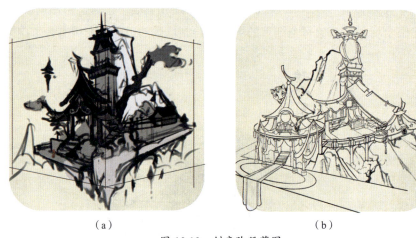

（a） （b）

图 10.10 创意阶段草图

如图 10.11 所示，为鬼刹殿的最终形态。在第三版的修改中，将第二版殿前平台左右延伸的路径改为依山盘升的阶梯，在阶梯两侧添加了山体，与后方山脉遥相呼应。配色方面则采用了与孟极气质相匹配的红白黄，辅以局部的青色和山体大面积的黛绿色，整体观感自然、粗犷而大气。

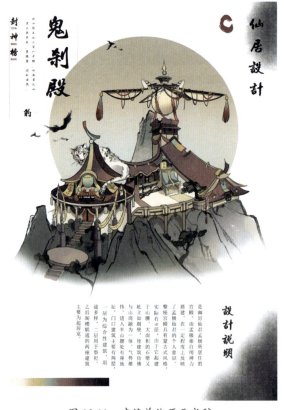

图 10.11 建筑单体原画成稿

10.6　案例分享：相柳居

相柳是上古神话传说中的凶神，共工的臣属，出自《山海经·海外北经》："蛇身九头，食人无数，所到之处，尽成泽国"。起初，设计师从传说中相柳的形象联想到山间的孤寺，考虑到蛇喜隐蔽潮湿、人烟稀少、树木繁茂的生活环境，于是将相柳居定位在与世隔绝的浮山上。如图 10.12 所示，由于环境潮湿多雨，仙居建筑采用了双层结构。屋顶坡度陡峭，翼角高翘，由竹木作为主体，更加清爽利于排水。建筑装修多为自然孕育而成，不多加人工装饰。建筑下是常年积水形成的沼泽，一条断桥向外延伸与外界连接。

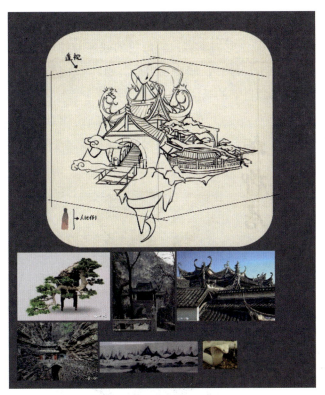

图 10.12　创意阶段草图

作者先完成了神仙的设定，为契合相柳的蛇身特征，加入了一条巨蟒盘踞在建筑与浮山之上，檐角的设计也融入了蛇的形态，建筑的主色调则定为代表山间毒蛇的青绿色。

如图 10.13 所示，设计师联想到相柳的神话传说——相柳本应隐于深山不谙世事，却被共工命去摧毁黄河之堤，终被讨伐——故决定淡化角色印象中的凶戾和凄惨，去掉初版设计中的断桥，并将破败的亭庙修改得更为规整、小巧、富有江南韵味。又考虑到磅礴大气的松柏与相柳的气质不符，于是把主植被改成了竹林，又加入了池塘、灵芝云等元素，使场景的整体风格更加雅致幽深。

图 10.13　角色、建筑阶段稿

如图 10.14 所示，完成稿中又添加了一些细节。颜色方面，加入暖色的牌匾和灯笼进行点缀，使原先单一的配色更加丰富；奶白色的底座与蛇尾颜色太过相近，于是将底座改为青灰色，使蛇尾更加醒目，底座也更显沉稳。笔触方面，则融入了水墨元素，营造出更加清淡柔和、水润自然的氛围。

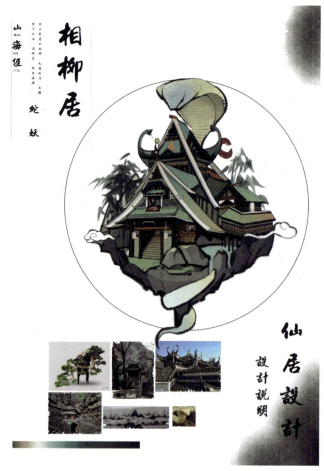

图 10.14　建筑单体原画成稿

10.7　案例分享：蟹居

蟹居是为水官大帝设计的仙居。本案例的特色在于将古代传说与未来主义相结合，在国风中融入蒸汽朋克、环保等元素，通过场景设计来传达对现实社会现象的反思，如图 10.15 所示。

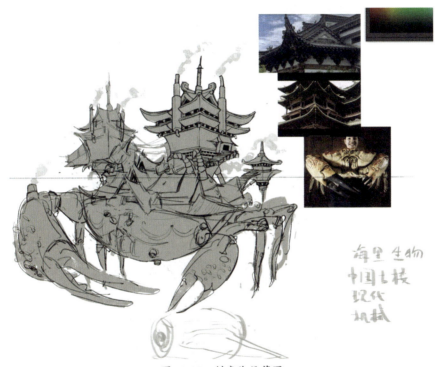

图 10.15　创意阶段草图

古代传说中，水官大帝由风泽之气和晨浩之精结成，掌管江河水帝万灵之事。每逢十月十五日，即来人间，校戒罪福，为人消灾。然而随着人类社会的发展，自然环境因污染而不断恶化，恶劣的海洋环境使水官大帝被迫离开家园、来到陆地生活，久而久之，其水下呼吸功能退化，只有靠氧气罐才能在水下呼吸。

为了应对水官大帝的生存困境，蟹居被设计为一座可以随着时代不断进化的、能够两栖生活的、富有生命力的仙居。它以水生生物为载体，将其与古代建筑、蒸汽朋克和机械结构相结合，如图 10.16 所示。蟹居身上那些奇怪的构造反映了垃圾污染对海洋生物的不可逆影响：那些融入蟹身的古老机械部件全都由沉没在海底的海洋垃圾组合而成，这些垃圾长期附着于蟹身，改变了内部构造，最终形成浑然一体的观感，看似和谐，却又令人感到不寒而栗。

古老的仙人为了适应后工业时代的恶劣环境而不得不改变自己的住所和生活——这看似是只存在于幻想中的伪命题，却折射出设计师对于现实世界中现实问题的关切。用虚构来反映真实，也正是游戏设计的魅力所在，如图 10.17 所示。

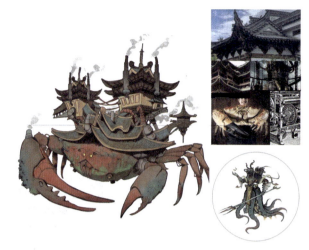

图 10.16　建筑阶段稿

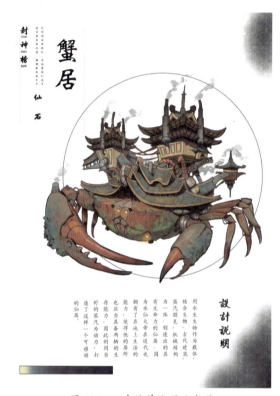

图 10.17　建筑单体原画成稿

10.8　案例分享：日耀阁

在中国民间传说中，日游神是负责在白天四处巡游、监察人间善恶的神。日游神起初被认为是四处游荡的凶神，凡人一旦冲犯了他便会招来不幸。清代《醉茶志怪》

一书中记载了几则有关日游神的传说，形容其"纱帽宽袍，气象雄阔"。民间流行的日游神神马造像也塑造了相似的形象，即日游神身着黑袍，一手握朱笔，一手持卷簿。基于以上资料，设计师将日游神的角色定位为"半个文官"——虽然工作繁多，却不影响自己的闲情逸致，如图 10.18 所示。

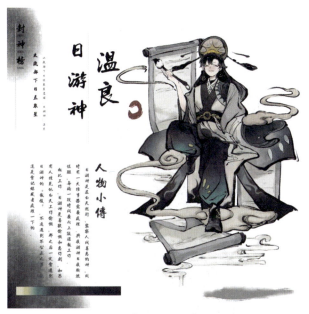

图 10.18　建筑对应的神仙原画

日游神的仙居名为"日耀阁"，建筑设计参考了徽派建筑的风格，配色偏向黑白色，保证整体效果简洁素雅。为了贴合角色性格，设计师将仙居置于云层之上，并且加入了山水作为背景，如图 10.19 所示。

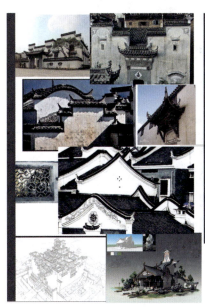 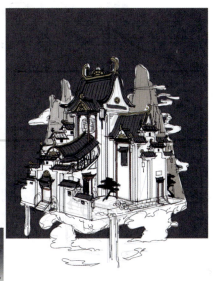

图 10.19　创意阶段草图

如图 10.20 所示，在细化建筑的过程中，由于黑白色过于单调，便添加了些许角色身上的青色和金色，并把角色的部分头饰移植到了建筑上。此外，还在院中的平台上增加了水池和小路，使之更有生活气息。原本场景中的方形重复太多，就把大门和地台也改为圆形。最后，设计师加厚了仙居底部的云层，突出了整个场景悬浮于云端之上的缥缈仙气。

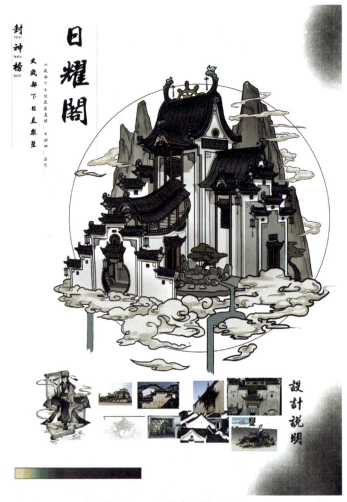

图 10.20　建筑单体原画成稿